臺灣同人極限誌

道歉啟事

2014年8月發行的《Cmaz!!臺灣同人極限誌》第19期中，由於編輯部的疏失，將第36頁Kumoi的這張精美創作，誤植到43頁，編排到另一為繪師Stella的作品集中。

在此，編輯部向兩位繪師以及Cmaz!!所有的讀者，致上最誠摯的歉意，未來我們會更加謹慎，希望能夠繼續為台灣的同人創作，再繼續努力。

本期封面Vol.20 / 張小波

序言

《Cmaz!!臺灣同人極限誌》第二十期上市囉！這期的特別企畫單元，我們邀請到了近期備受討論本土新漫畫作品－「冒險少年浩平」製作團隊，與各位讀者分享這本漫畫的創作理念。而這一期封面繪師「張小波」，曾經在《Cmaz!!臺灣同人極限誌》多次參與繪師的投稿，他不斷的成長與進步，相信是各位讀者有目共睹的。這次很榮幸能夠邀請他，將創作的經驗分享給各位讀者！

Contents

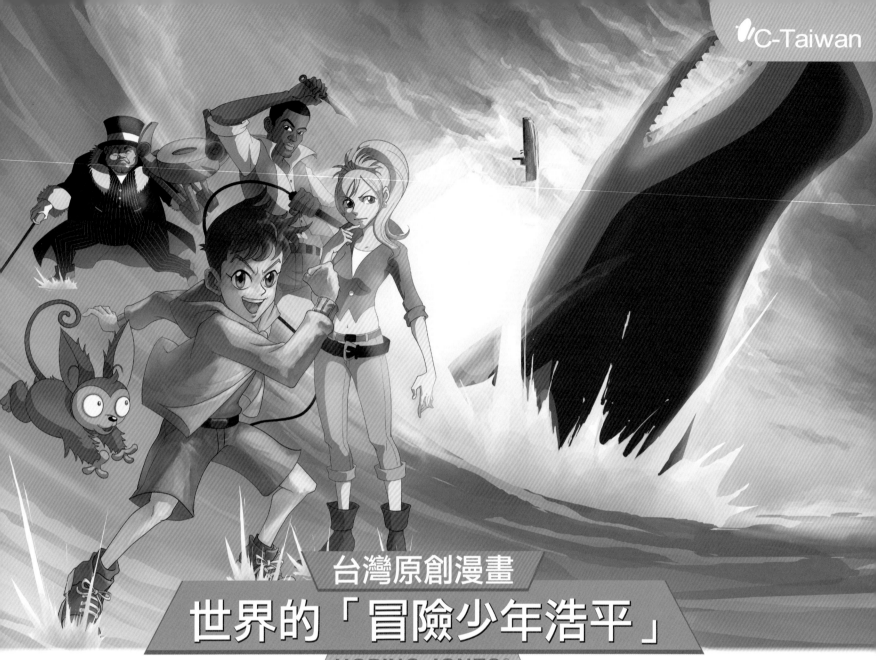

台灣原創漫畫

世界的「冒險少年浩平」

HOPING JONES®

從 汪洋中的禮物 至 出航吧！哈迪斯號！（上）

記得少年時，我們都曾有過當大冒險家的夢想，但是否在年少，就停止了腳步呢！？

但，總是有些人，會一直往前走，不停的走向目標！為了讓我們的下一代有更強的
信念及冒險精神，他們透過漫畫來植入「冒險家眭澔平」的冒險精神，並由台灣知
名漫畫教父廖文彬操刀，揮灑出千變萬化及感情戲深入淺出的動感漫畫。

他們的冒險，他們的創作，他們的夢想追逐；他們不願意停止，他們不斷追逐漫畫
創作的大冒險。他們是來自冒險少年浩平的創作團隊！

跟著浩平一起成為勇敢的冒險少年

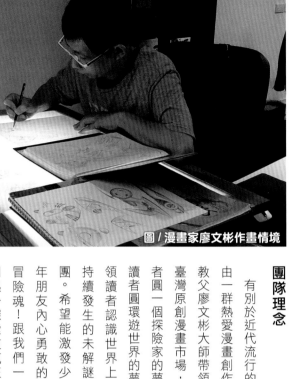

圖/漫畫家廖文彬作畫情境

冒險少年的誕生

創作初衷

我們身處在這個美麗的時空中，卻早已忘了用自己的眼睛去認識這個世界。

有多少人願意放下手中的四方畫面，親身前往美麗的世界勇敢體驗呢？

我們都曾是自己故事中的少年。而我們卻因太過珍惜而選擇遺忘它。

難道冒險犯難的精神注定在長大以後斷然無存？這怎麼可以呢？

冒險少年製作團隊要用精彩的故事喚醒所有沉睡的冒險少年。

藉著勇敢挑戰真相與知識的學習精神，引發讀者對現居世界中的神祕巧合燃起興趣，進而能主動關心自己身處的星球，加強生命與自然的內在連結。

冒險即將展開，歡迎搭乘前往神祕領域的載具，一起探索充滿驚喜的世界吧！

團隊理念

有別於近代流行的畫風，冒險少年製作團隊由一群熱愛漫畫創作的年輕夥伴組成，由漫畫教父廖文彬大師帶領。希望能打響沈默已久的臺灣原創漫畫市場，為生活在擁擠城市裡的讀者圓一個探險家的夢，也為生活在偏遠鄉村的讀者圓環遊世界的夢。透過精彩的冒險故事帶領讀者認識世界上持續發生的未解謎團。希望能激發少年朋友內心勇敢的冒險魂！跟我們一同起身探索這瘋狂的汪洋世界裡找回心中那份源源不絕的純真與感動。

創作精神

藉由臺灣探險家眭澔平的旅行經驗及對古文明的深入認識，融合漫畫大師廖文彬獨特的手繪畫風。創造出充滿奇幻的冒險故事。讓讀者在看漫畫的同時又能吸收知識。循著漫畫團隊一筆一觸的勾勒，層層進入探險世界的地圖之中，全力以赴勇敢的去追！

世界首席冒險家-眭澔平顧問

漫畫教父-廖文彬

冒險少年浩平漫畫試刊號

蘋果日報財經版 2014 年 7 月 21 日報導

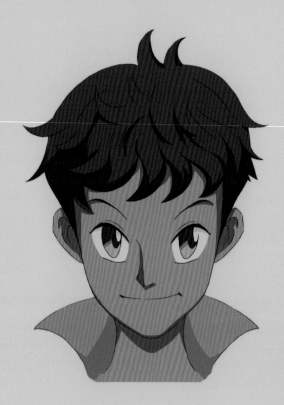

About Hoping Jones

　　根據當今最先進的儀器測量後，人類推斷，在遠古時代，曾有某高智慧的外星文明造訪過地球，並在地球上留下了許多至今無人能解的古文明。當時的科技不知超越現今多少年之久，像是被刻意留在地球上一樣，至今仍是一團迷霧。於是關於古文明與外星，開始有了許多傳說，不禁有人懷疑是否仍有超越人類的智慧在地球上生存著。

　　冒險少年的故事發生在 1930 年代，人類正值機械革命。浩平發現失蹤的父母留下的一本缺頁的筆記本，以及一顆會自轉的原石。浩平決定出發尋找真相。旅途中他遇見了小猴子喬斯，船長古吉，富商以及黑人保鑣，還有惡名昭彰的面具海盜團一行人。一路上發生許多驚險的巧合與意外。這些事件正圍繞著浩平與神秘組織的關係，還有他手中的水晶原石與小猴子喬斯。

　　為了尋找失蹤父母而走訪世界的男孩，意外在旅程中遇見了一連串的驚險事件⋯

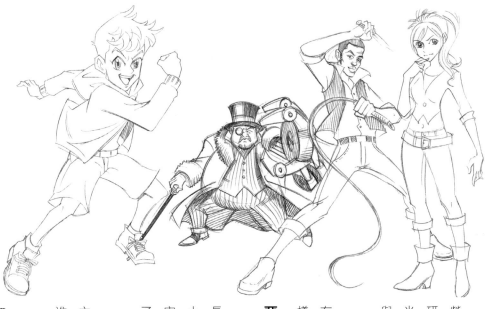

在世界形成之初，有一個時間的種子同時誕生了。宇宙中的所有生命體為了搶奪時間而引發了宇宙大戰。沒想到時間的種子不偏不移的落在我們所處的地球上，種子造就了美麗的地球，也同時帶來了戰爭與毀滅。

神祕組織 光榮會

人類世界中，存在著一股隱藏在光芒背後的黑色勢力。

他們假借維護公平正義之名，停息了他們自己引發的戰爭。他們是光榮會，世界政權與秩序的主導者。

創造繁榮的假象，控制單純無知的人類，光榮會主教卡堤斯，是神祕時空的流浪者。全力研究非自然進化方程式，實驗基因改造物種，光榮會的使徒堅信，人類將在變體後得到進化與永生。

但沒有人知道主教卡堤斯真正的面目，也沒有人知道基因實驗的最終將會為地球帶來什麼樣的可怕災難。

惡名昭彰的維納斯軍團

戴爾維爾是惡名昭彰的維納斯海盜團的團長。戴爾維爾曾經是光榮會的高級幹部，直到小女兒莎莎出生時，媽媽維納斯遭受光榮會迫害身亡，戴爾維爾才逃離光榮會的控制，組成了反抗實驗進化的維納斯軍團。

全力保護地球自然資源，研發機械科技，設立保護屏障。防止無辜的人類被捲入光榮會的進化實驗中。

從此『維納斯軍團』就被光榮會政府塑造為無惡不作的盜賊組織。

故事前情提要
初航！百慕達

看似有秩序存在的世界裡，其實暗藏著許多無解之迷。

百慕達三角是個充滿離奇事件的海域。

僅有少數活動於冒險世界裡的人知道關於神祕之門的傳說。

百慕達海域裡存在著一個能通往神祕世界的隱藏入口。

而隱藏的入口究竟是不是真的存在？神祕的世界究竟又是個怎樣的地方？

浩平與喬斯的冒險故事、就從揭開神秘的百慕達傳說開始說起！

試刊號的漫畫主題

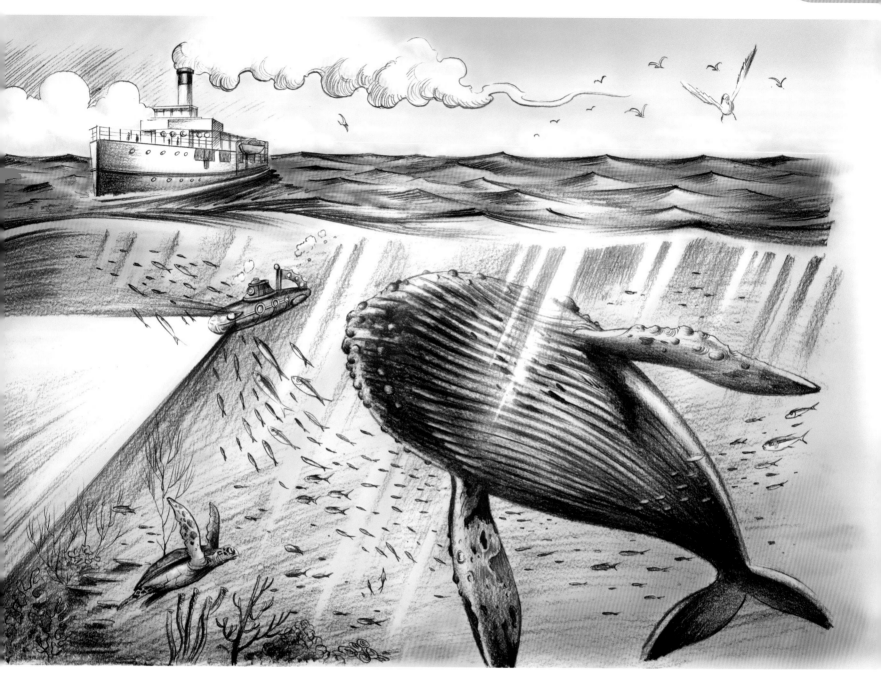

HOPING JONES®

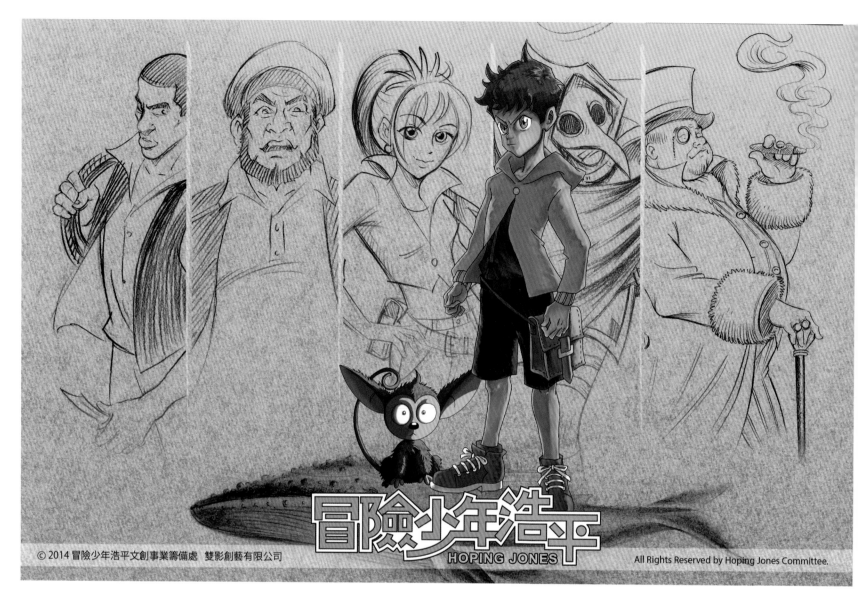

冒險少年浩平
HOPING JONES

角色介紹

哈迪斯號

哈迪斯號是富商費賀儂的商船，在航海冒險的過程中，富商得到了神祕人H的贊助，神祕人提供先進的技術情報，費賀儂招兵買馬組成了哈迪斯號團隊。

成功的打造了一艘超越當代航海技術的潛水戰艇，計畫前往傳說世界中最神祕的寶藏區域。

神秘戰艦「哈迪斯號！」

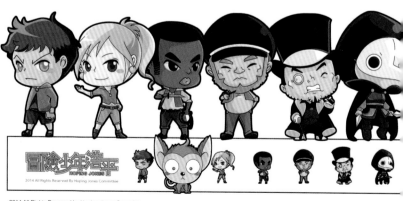

Q版人物設定

第一版人物設定

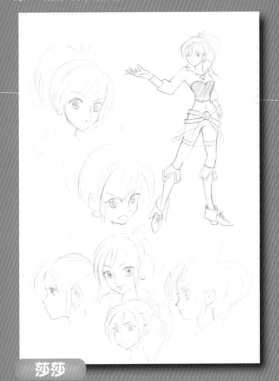

莎莎

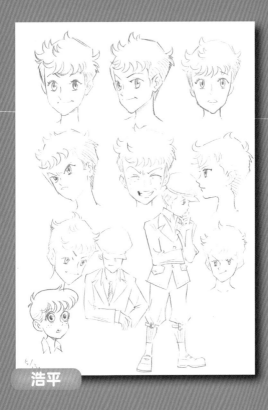

浩平

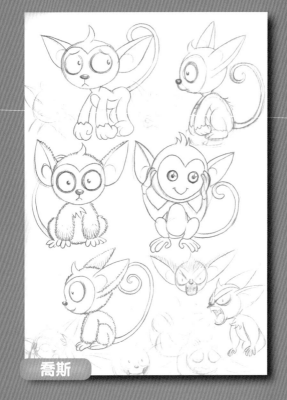

喬斯

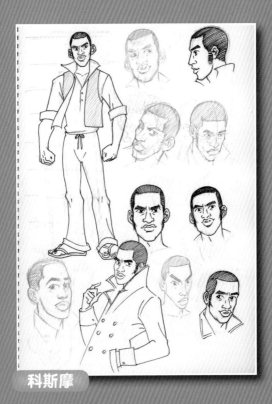

科斯摩

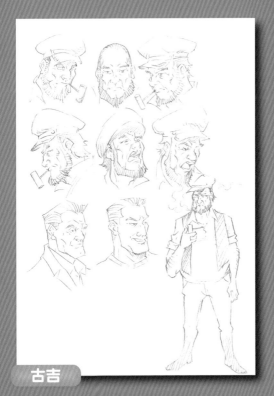

古吉

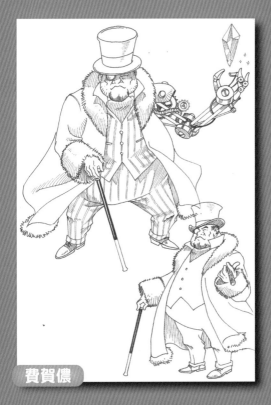

費賀儂

浩平

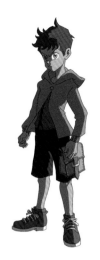

12歲，浩平生世不明，由善良的芮娜婆婆獨立撫養。直到10歲時婆婆離開人世，浩平才踏上了尋親之路。浩平依照婆婆離開前的指示，在普利茅斯港口找到名叫古吉的老船長，從此便跟著古吉船長與富商費賀儂展開了海上的冒險，在哈迪斯號上認識了最要好的朋友小猴子喬斯！從小與奶奶相依為命的他，個性獨立。在奶奶離開獨自出發尋找父母。性格單純、調皮、愛逞英雄。好奇、衝動、樂觀。目標是找到爸爸媽媽。

喬斯

品種不明的小猴子，有雙明亮的大眼，聰名機靈，與浩平非常有默契，甚至在緊急情況能夠有心電感應。是科斯摩在摩洛哥市集裡受一位盲眼女巫之託照顧的小猴子。

古吉

資深航海人，是個天生的駕馭好手，無論怎樣原理的船艦他都能很快上手。經歷過世界大戰，在一次生命危險之急，受富商幫助而逃過一截。於是答應駕馭哈迪斯號，年輕時與芮娜有過一段糾葛。腦袋清楚，思慮縝密，個性穩重，沈默寡言，擁有睿智的目光與歷練非凡的內涵，是沉默的觀察者。希望能擁有一艘屬於自己的船。

費賀儂

英國人，費賀儂是一斷臂的海上商人個，也是一個冒險家。少了一隻手臂的他，比一般人擁有更多財富，也更渴望神祕的力量。富商是個視財如命的胖子、土地大亨。兒時發生意外失去左手臂，自幼跟著父母做生意叫賣，練就一套生存之道。藉投資人H先生的資金與技術讓海特為自己設計出獨一無二的機械手臂。藉由環遊世界交易奇珍異寶中飽私囊。敏感、多疑、追求華麗外表，自大、小氣、為了達成目標能屈能伸，是個世故多謀的商人。希望得到長生不老的健全身體。

麥森與傑森

雙胞胎。被遺棄的孩子，由戴爾維爾扶養長大。兩人體型差異甚大，但五官極度相似。哥哥傑森體型較矮小，聰明機靈，是天生的謀略家。擅長收集資料，慣用短刀。弟弟麥森體型高壯，個性憨厚耿直，力大無窮，充滿藝術細胞，喜歡雕刻，擅長使用槌子。

海特

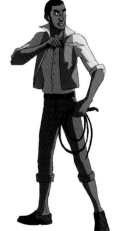

23歲，雙胞胎。塞爾維亞人，當代最強的科學家普羅博士的弟弟。海特自小身體不好，性格懦弱膽小，受媽媽寵愛變成生活遲緩的媽寶。海特博士是個神秘學界的天才，但他發表的研究不受到世界神經質、性格多變、需要安全感。他有一條從小摸到大的心愛的小毯子。目標是找到神秘載體，完成偉大的發明。

莎莎

15歲少女，是團長戴爾維爾的女兒，正值叛逆期。有主見，富正義感，性格直爽，不掩飾，缺點：沒耐心、壞脾氣。討厭自己是女性而受許多限制。筋骨柔軟。懂得辨認古文明符號，擅長射箭。希望能趕快長大，證明自己是獨立的。

科斯摩

27歲，年輕的阿爾及利亞黑人，曾經是神祕組織培訓的成員。現在是古董商人費賀儂的黑奴保鑣。跟隨費賀儂四處旅行，善用各式繩索，兵器。精瘦，身手矯健，有格鬥的本領。最常使用的武器是彎刀與小飛刀。希望能找到自己的存在價值。

第一集第一冊的分鏡草圖 Rough Sketch

分鏡

分鏡

分鏡

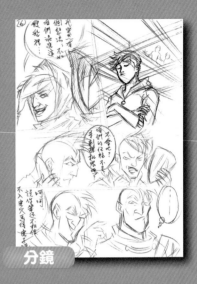

分鏡

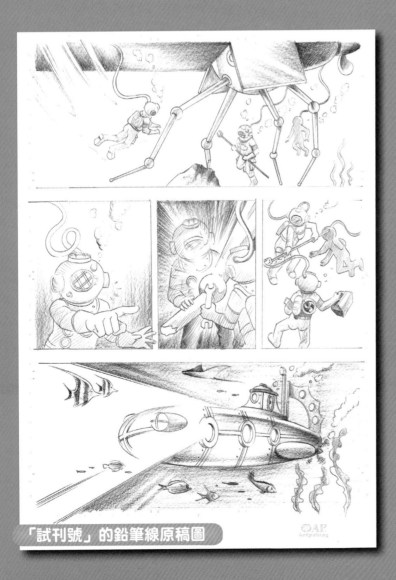

「試刊號」的鉛筆線原稿圖

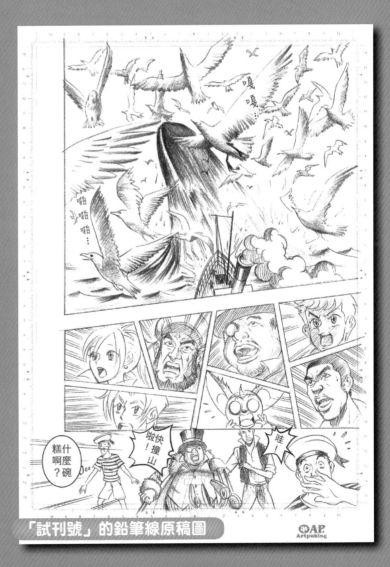

「試刊號」的鉛筆線原稿圖

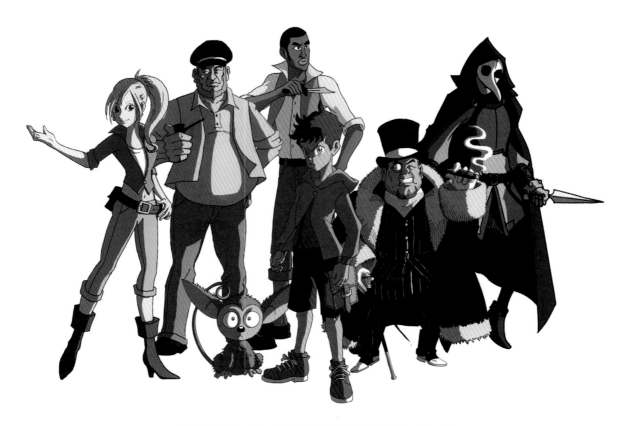

冒險少年浩平文創事業籌備處
Hoping Jones Committee

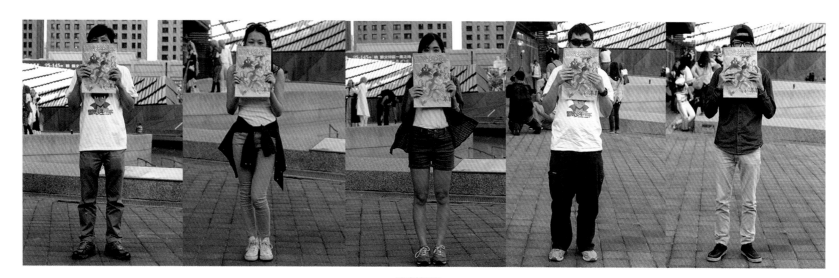

資料提供：
雙影創藝有限公司
冒險少年浩平文創事業籌備處

相關網址：
冒險少年浩平官方網站
www.hopingjones.com

冒險少年浩平粉絲專頁
https://www.facebook.com/hopingjones.comic

HOPING JONES®

Seishin

是以宇宙星辰為主體來創作的，插入了星星月亮太陽等等元素，
想傳達各種繽紛色彩，有種創世的感覺吧！

張小波 才華洋溢不受限

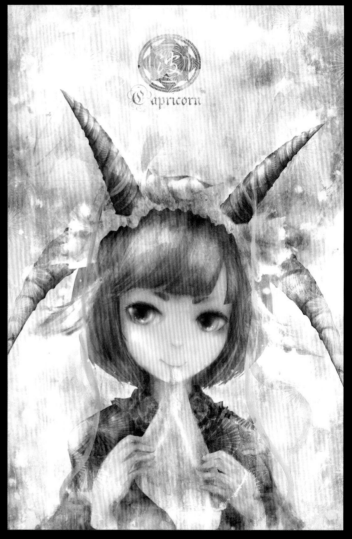

Capricorn

摩羯

首先聯想到的是羊咩咩，所以頭上直直的角是必要的ㄟ口ㄏ
服裝則是選用和式風格作為搭配，因為配合土象星座，則選用了紅棕色作為主體色系。她是這系列第一支繪製的角色，畫完當下，心想不妙，自己挖了一個很深的坑Q口Q

乙：非常開心能夠訪問到張小波，首先想請問張小波是什麼時候開始接觸同人創作？是什麼契機讓您喜歡上畫畫呢？家人和朋友對於您從事ACG繪圖的想法是？

張：非常榮幸有這個機會能受邀訪談，同人創作是近幾年才開始有接觸的，但對於喜愛畫畫這件事，就要從小時候說起了。當時把心中覺得美好的事物繪錄下來，把心裡所想的東西投射在紙上，是多麼一件令人開心興奮的事情，我從小就對畫畫塗鴉很有興趣，因此在以前上課的時候，我都在偷畫圖，直到高中接觸了音樂，開始了我的街頭藝人生涯，那時畫圖就變成吉他彈累後的舒壓工具及小興趣了，就這樣繪圖技巧一直都沒有精進到大學3~4年級，因為畢業專題的原因，我接觸了ACG，我第一次是用電繪版也是在那時候，當時老實說我很排斥電腦繪圖這一塊，總覺得在紙上畫圖才是王道之類的，經過了專題的洗禮，直到4年快結束的時候，才對ACG繪圖有一些認識，放下了偏見，發現電腦繪圖也是很好發揮的一個方法。之後才正式開始研習電腦繪圖的一些技法技巧，到現在也4年左右了，最大的轉變大概是，吉他反而變成我現在畫圖畫累後的舒壓工具了XD

家人對我走上這行也很支持，他們只希望我不要放棄，為自己未來的決定負責，堅持到底！所以我希望自己能繼續堅持充實自己，不斷進步，有朝一日能讓他們看到自己的成果！

乙：「張小波」這個筆名的由來？有沒有特殊涵義呢？而張小波您平時創作的主題或是想法的來源都來自哪裡？創作主題有參考的對象嗎？

張：張小波是我家愛貓的名子喔！涵義麻…大概就不想忘記他吧ㄟ//ㄏ

平時都是想到什麼畫什麼吧，或是被動畫角色給感動之類的都會想動筆畫畫看，這樣比較快樂！

當有主題譬如說星座的時候才會刻意去上網找一些圖片文章，大致了解一些故事及背景內容後再用自己的想法重新繪製創造，變成獨一無二自己的角色！

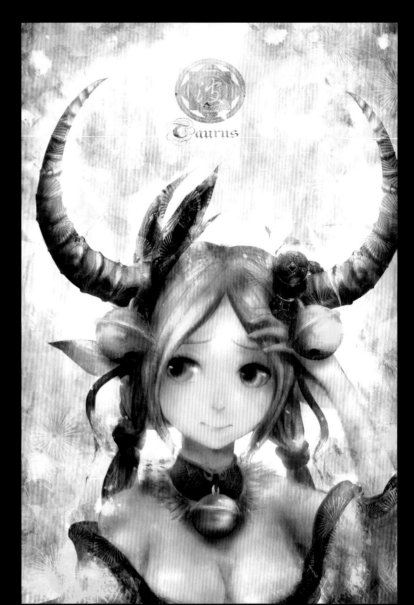

Taurus

金牛

牛角甚麼的一定是最開始想到的，之後又想到乳牛都會掛可愛的金鈴鐺，所以又加了鈴鐺跟一些小金幣做裝飾，讓她更有金光閃閃的感覺，配上土象星座，給他一個土黃色作為基底上色。

這隻遇到的困難大概是髮型吧～不過最後還是克服了給了她一個可愛雙辮馬尾 XD

C：就小編所知，張小波平時也很喜歡動漫、或是電玩作品，請問有什麼作品是您特別喜歡的？畫風有因此有被影響嗎？或是有特別喜歡哪些作品想跟讀者分享呢？

張：遊戲的話 Final Fantasy 不論是角色或是故事及世界觀設定都是值得參考的大作阿，不管是幾代都讓人愛不釋手！LOL的角色也是一款不錯參考的遊戲！動漫方面比較喜歡熱血冒險類或是能讓我熱淚的片子，比如說（未聞花名）每看必流淚阿，熱血的話可以去看皇家國教騎士團（厄夜怪客）是一部非常棒的作品，至於畫風多多少少有被影響的作品，畢竟是自己熱愛的作品，以他們為目標，希望自己有朝一日能到達他們的水準囉！

C：您在創作的時候曾經有遇過什麼瓶頸嗎？之後克服的過程與方法是什麼呢？

張：遇到的瓶頸很多啊，現在想想根本幾乎畫一張新的圖都會碰到，因為總不能每次都以『可以做得到的』為前提來製作，這樣長久下來，會的好像就永遠只剩那些了，無法讓自己更進步，所以要一直保持進步追求新事物的心情去開發，去研究、體驗…等等，因為沒人指導只能慢慢摸索，但多看多爬文其實也是會有幫助的，我覺得克服的方法就是多去練習吧，一次兩次總會成功吧，堅持不要放棄就對了，當然身邊有人能問會更快突破拉！我就是這樣慢慢摸過來的！

C：請問張小波的創作，除了繪畫以外，是否有參與涉略其他領域，例如：小說、電玩、Cosplay…等等。如果有的話，有創作或參與過哪些作品？

張：繪畫以外大概就是音樂了吧，現在都是畫圖碰到瓶頸就會抱著吉他在家亂彈亂唱的抒發一下，當過幾年的街頭藝人，也組過團等等，都是不錯的回憶及歷練！

至於創作有一些小說封面跟電玩的設定，非常感謝廠商及作者願意給我機會嘗試歷練，每次參與都會有很大的收穫及突破！所以我很珍惜每次的受邀合作，這將能使我成長，學到更多！

Ｃ：就小編了解，張小波對於 Cosplay 也很有興趣，Cosplay 對於您的創作是否有正面的影響呢？

張：哈哈這也被發現了！大家第一次擺攤就起鬨去玩了，其實也頗突然的，但就是想對青春留下些什麼回憶吧～總之開心最重要囉！創作靈感方面，還是要看其他人的 COS 美照才會有靈感吧！看自己也太微妙了 XD

Ｃ：張小波的作品非常夢幻動人，平時最常聽到人怎樣形容您的作品呢？能否將您的創作技巧分享給讀者呢？平時創作一張圖從下筆到完稿需要歷時多久？

張：大部分的同好都蠻喜歡我的色調，或是說畫出來的感覺很可愛之類的！我通常都會先用色塊疊出大概的位子以及感覺才會用鉛筆工具稍微的打草稿，然後把大致構圖好後才會開始細部修飾，通常會製作許多材質貼圖來配合混搭使用，這樣能讓畫面更加豐富及真實，繪圖時間其實也很不穩定耶，狀況好的話也要個 15-30 小時左右吧，也沒有真正的去計算過…

Ｃ：平時在忙碌的生活中是如何繼續創作藝術呢？

張：之前在公司上班時多半是利用晚上下班時間創作，有時候會在公司想好構思。回家時馬上就能開工！只要有在家就會小畫一下，算是一種習慣了吧！有時候也會因為突然的靈靈爆發晚上都不用睡了！

Ｃ：您本身從事的行業是甚麼？未來將會以專業繪師為目標嗎？或是有什麼規劃或是具體的目標嗎？

張：目前是在家 SOHO 跟當家教，當然經濟許可的話也希望一直在家工作就好了，比較輕鬆自在一些，畢竟這行也頗不穩定的。專業繪師當然！不過目前可能還需多多充實自己，努力革命創作出更獨特畫風及技巧吧！現在正在籌畫繪本的東西，希望明年能趕出來 XD

Ｃ：張小波和 Cmaz！第 16 期繪師「KC」是好朋友，兩位平常有什麼經驗的交流嗎？或是彼此有什麼趣事可以分享給 Cmaz 的讀者朋友嗎？

張：我們是一起開 FB 社團認識的，平常…就跟一般朋友一樣聊一些廢話囉！哈哈當然在畫圖上碰到困難也是會互相請教的，研究出新的畫法也會問問對方的意見這樣！因為他住南部我住北部的關係平常也很難一起出來，所以只有擺攤才會見面！平時也只能透過 FB 寒暄幾句！

Ｃ：可以和讀者分享您的最新作品，或是出版過哪些同人誌可以介紹給大家嗎？作品內容是甚麼？

張：最新的作品就是這次大家看到的十二星宮～之前的繪本是「しい画」這是人生的第一本，裡面紀錄了 2010-2013 的作品，裡面能看到我對繪圖的理念，構思以及這幾年的成長，在此特別感謝長期支持與鼓勵我的人！讓我有動力及勇氣繼續堅持的走去！

Ｃ：對張小波而言，有沒有什麼前輩對您的創作有莫大深遠的影響？

張：日本方面 redjuice 他的作品以未來感十足的機娘為主作為參考！材質質感也掌握的非常好，非常景仰！之前都在畫機娘就是參考他的作品，因此也學到了不少！藤原大師也是很佩服的一位日本插畫師，小小年紀就可以畫出那麼大場面的構圖畫面，在構圖場景設置方面還有很多需要跟他學習的！台灣方面很欣賞許友豪老師的插畫風格。細膩的人物及搭配質感，都讓人嘆為觀止，希望有天也能跟他們一樣！

Ｃ：請張小波對 Cmaz 的讀者們說句話吧！

張：首先感謝 Cmaz 的邀請讓我有機會在這兒跟大家分享我的一些經歷，我也是個還在磨練的小繪師，也還有很多不足的地方需要修練，但請別忘了，最初畫圖的那份熱情及感動，堅持走下去，一定會有收穫的！果然還是畫自己喜歡的畫最好了，當然能讓各位讀者喜歡那就更完美了。最後再次感謝 Cmaz，以及支持台灣繪師的各位啦！感恩喔！

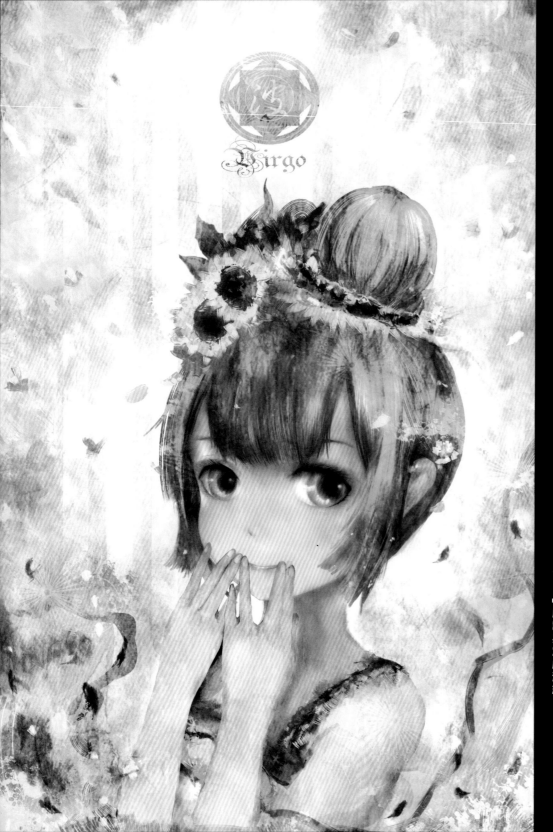

Virgo

處女
設計她之前沒有做太多聯想，因為之前畫過好幾次
星座圖，她都有被設定過，所以沿用之前的一些設
定而繪製而成。
處女嘛，當然很純真可愛攞，所以配一件純白連身
洋裝剛剛好。至於向日葵嘛，就覺得配上去很適合
就加了 XD

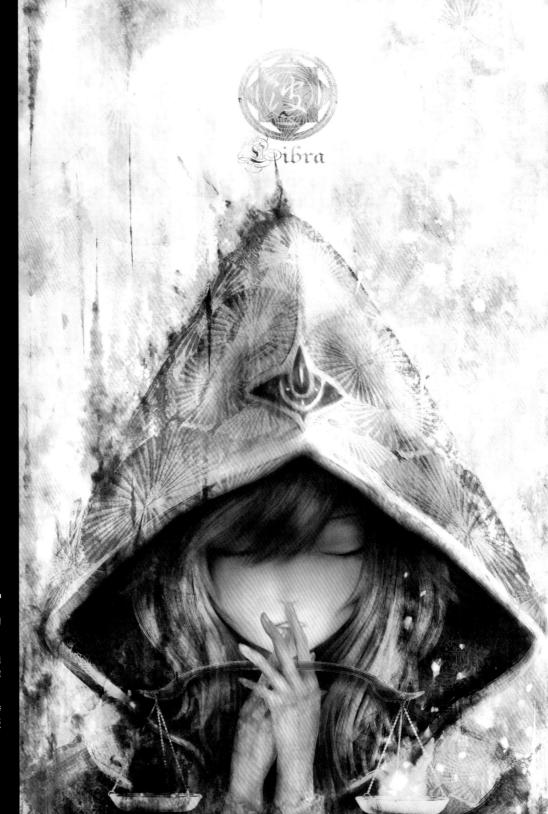

Libra

天秤

最初的想法是天使與惡魔。當然天秤也是必備的
之後為了這個搭配也想了很久。

果然卡關，或是沒想法的時候，還是先去畫畫其他
圖跟看看其他的人的作品，刺激靈感最有效。最後
是僧侶的形象去設定，雖然也有點像魔法師拉 XD

然後一半黑暗一半光明，主體色是以風象星座為考
量，挑選了綠色系，這孩子意外的比其他星座更受
喜愛，也不知為何？

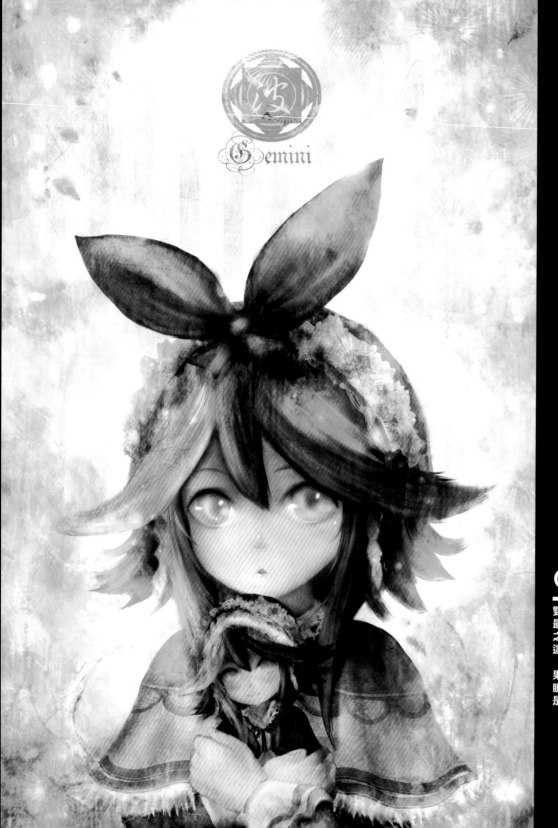

Gemini

雙子
最初想法也是想畫兩個雙胞胎妹子，或是魁儡影子之類的，但最後想到這樣畫面不就只有他是兩個人這太不公平了。

果斷改成你就抱娃娃吧！！既可愛又不失雙子要素！！眼睛異色瞳設定也是因此而來的，選用藍綠色系也是風象星座考量。

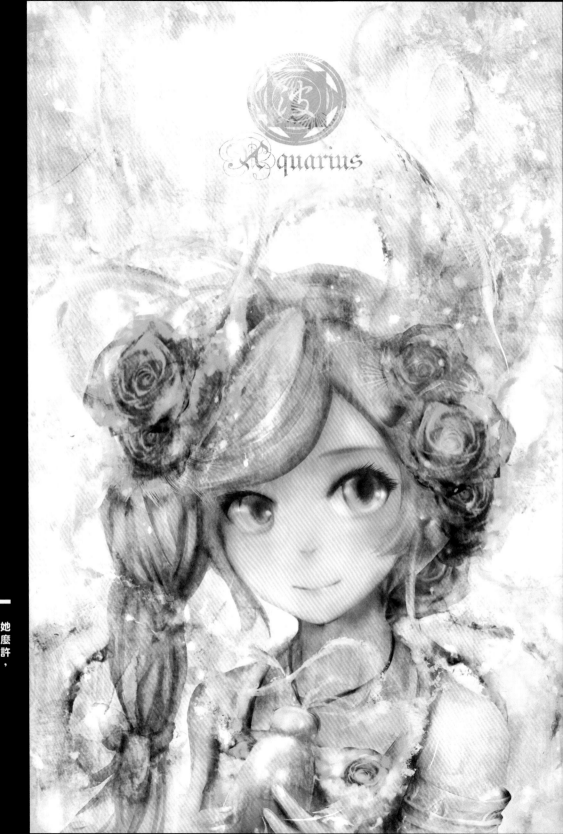

Aquarius

水瓶
其實一開始百思不得其解為何她被分到風象來。她
是我第二支製作的角色，但是由於要突顯特色甚麼
的，想破頭只有一個瓶子＝＝所以也是思考了許
久。最後是用藍玫瑰放在頭上當裝飾增加優雅感，
營造像是用水作的感覺。

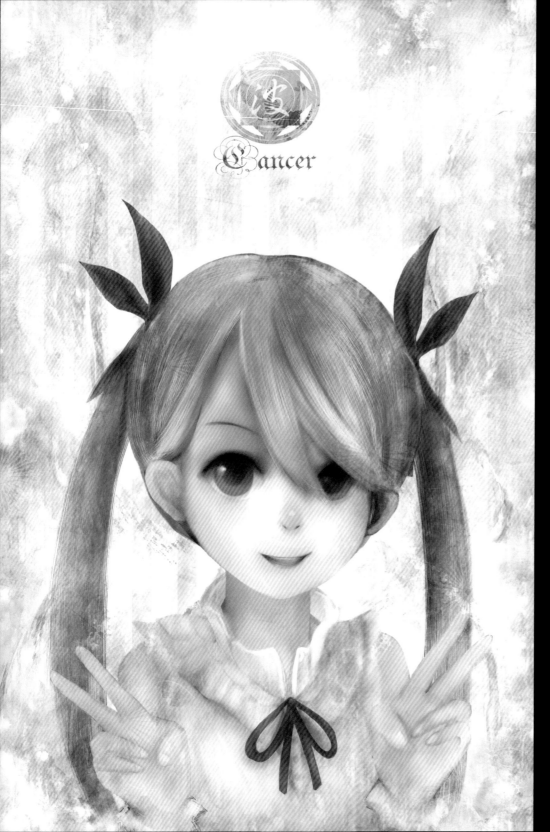

Cancer

巨蟹
螃蟹夾子的動作就像我們比 YA 一樣，所以設定了
這個動作。這隻的設定也是比較單純一點，其實他
的設定是病嬌，人設部分有配兩隻鋼製巨鉗手假，
但由於為了配合這一系列溫和優雅的搭配，果斷決
定不放上武器。

雙馬尾就不做解釋了⋯。

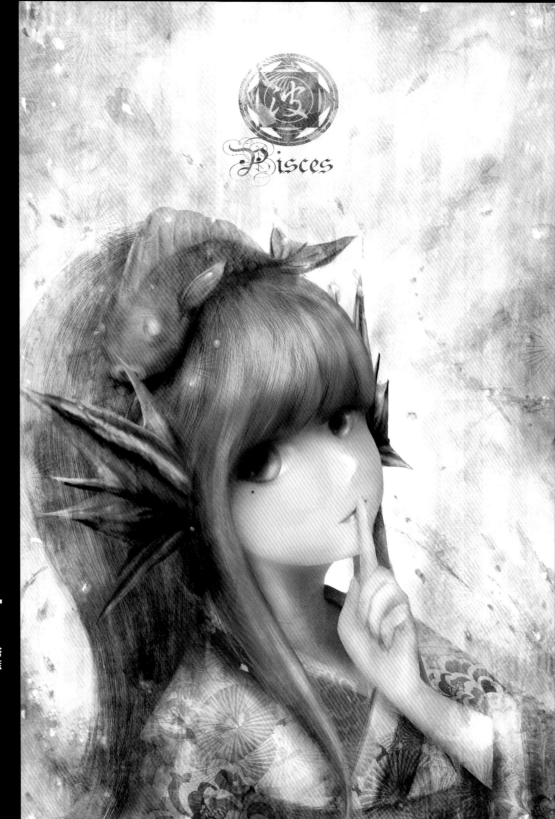

Pisces

雙魚
顧名思義 就給他兩隻魚吧!

頗膚淺的 xd 配合水象星座給了他整體藍色系的搭
配,服裝是以和服為構思,最滿意的大概是他的藍
嘴唇。

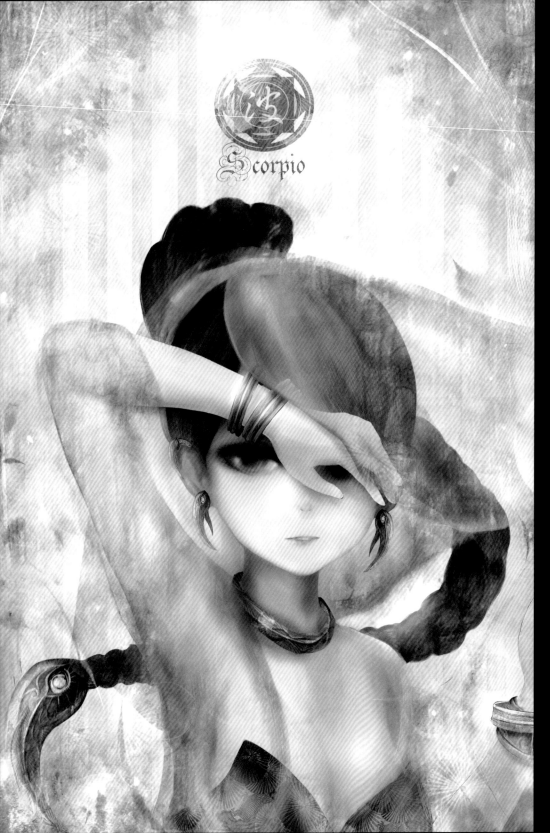

Scorpio

天蠍
想要畫出有種神秘魅惑的感覺，就選擇以舞孃這個
職業下去構思。半透明的絲綢頭紗等等都是可以增
加神秘感的密器，藍紫色系也是因此而定的。當然
最後也少不了蠍尾的設定這是一定要的阿！

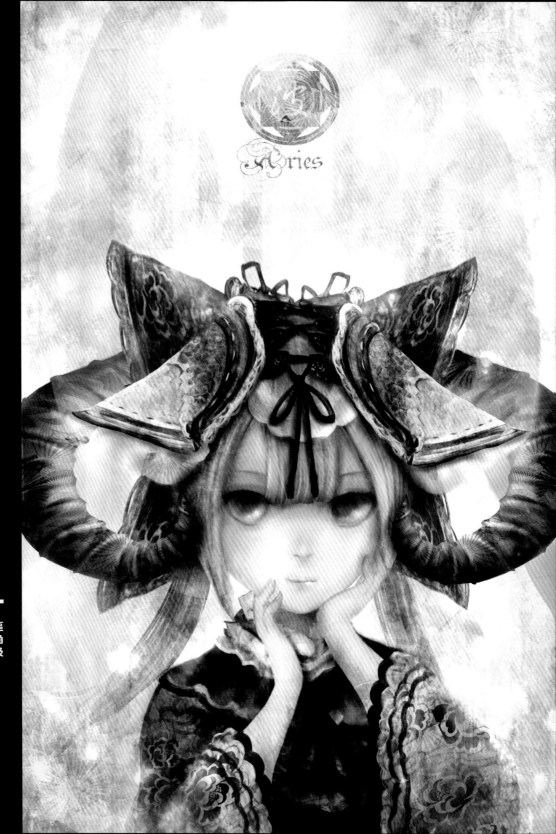

Aries

牡羊
又是一隻羊咩咩。畫完角後為了與前面的摩羯做區
隔，就給他套上哥德式的服裝意外的滿意。這隻角
色的衣服做了下了比較多功夫，例如上面的貼圖及
材質等等。

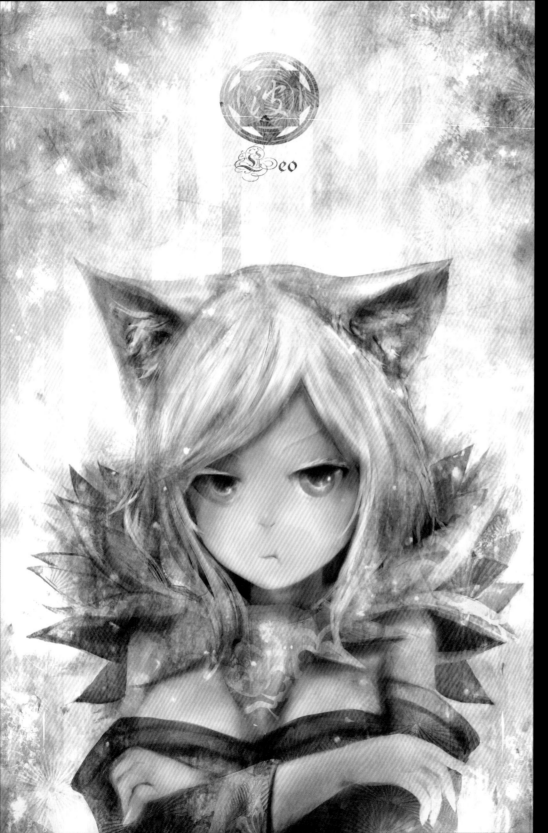

Leo

獅子
這個星座也是之前有畫過很多次了，所以這次想嘗
試給他多點情緒上的變化，譬如：傲驕，沒錯貓耳
配上傲驕不是很棒的組合嘛 XD

至於脖子那圈不用多說了就是獅子的那圈毛暸。

最後各種私心下把這隻小獅子完成了。

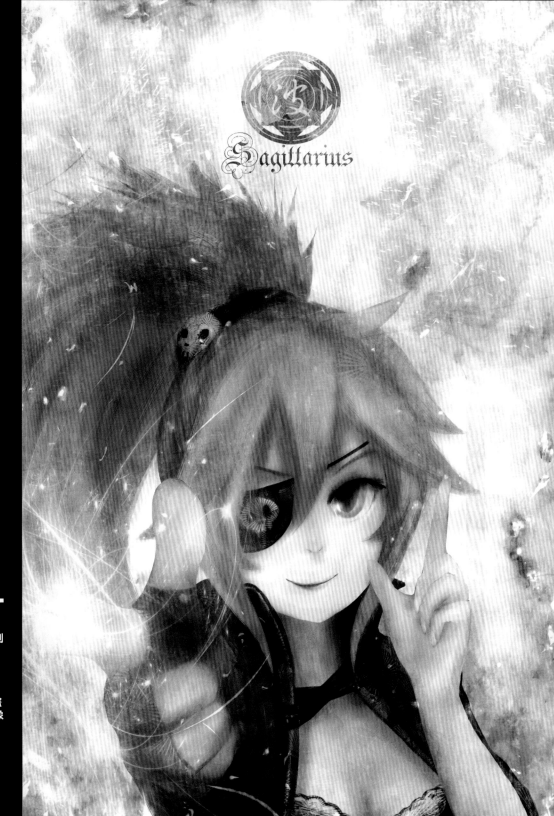

Sagittarious

射手
射手有很多種形式表現，也有想過弓箭手之類的，
但是為了整體畫面的安詳感，所以不帶武器為原則
拉 ><

當然人設方面是配長槍的。

整體設定是想以自由為前提，首先想到的就是海盜
在服裝搭配也是走比較奔放海盜風格，然後以火象
星座的紅色作為主體色系搭配。

白米熊　　　　密　　　　洞洞　　　　Yanos　　　　Lino　　　　K

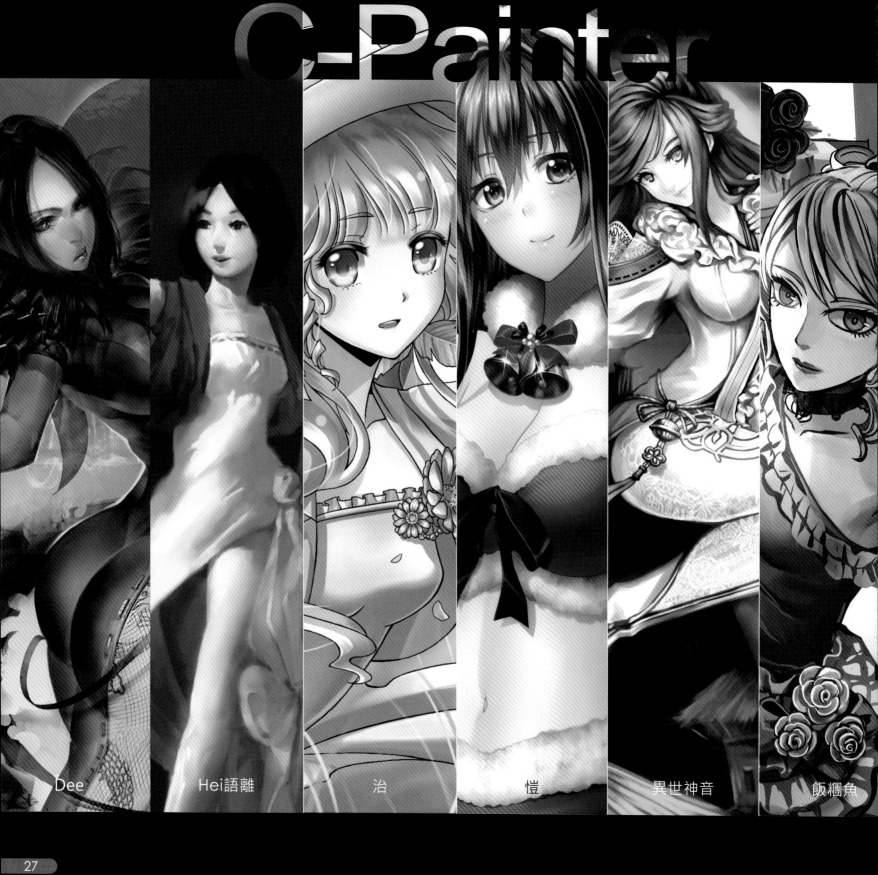

C-Painter

Dee Hei語離 治 愷 異世神音 飯糰魚

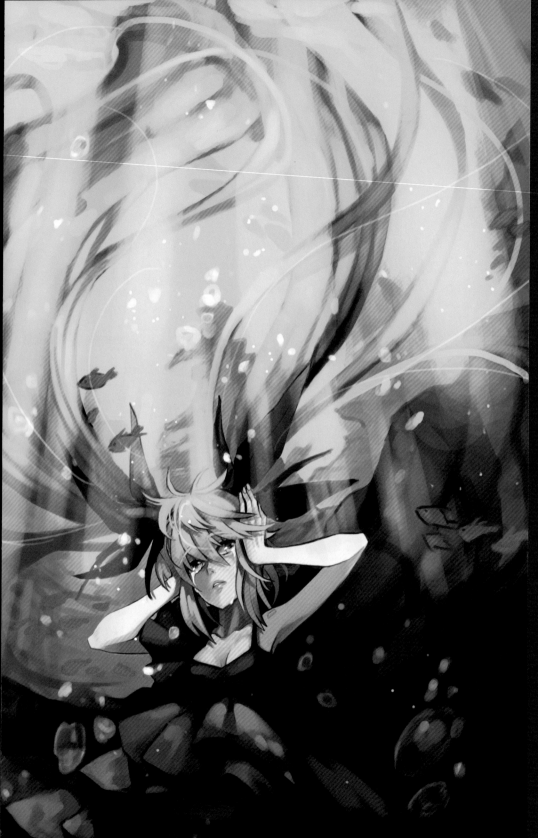

CMAZ ARTIST PROFILE

K

畢業 / 就讀學校：在家自學

個人網頁：http://www.pixiv.net/member.

php?id=12265003

繪圖經歷

啟蒙的開始：好像沒有。

學習的過程：練習。

未來的展望：希望能下載到免費的水墨筆刷。

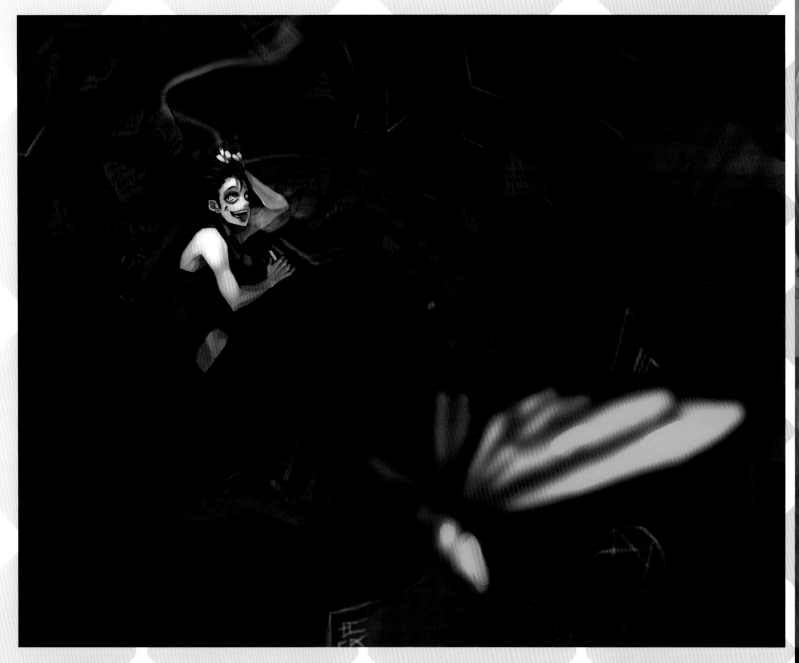

毛蟲先生

愛麗絲裡的毛蟲。毛蟲只是暗喻。
想畫他成為毛蟲的場景。創作時的
瓶頸是背景安排。最滿意的地方是
那隻蝴蝶。

深海少女

很喜歡初音這首歌,但其實最喜歡
的是鏡音連。創作時的瓶頸是在頭
髮、泡泡和魚。對於那些魚感到十
分抱歉。最滿意的地方是頭髮。

樹洞之下

愛麗絲和三月兔本來就是一對。創作時的瓶頸是樹洞內部配置。最滿意的地方是角落的陽光。

情人節快樂

對愛麗絲和三月兔非常有愛。創作時的瓶頸是櫻花。最滿意的地方是愛麗絲的表情。

精靈女王

神魔之塔的卡。對於她的衣服十分不解，就畫了。創作時的
瓶頸是服裝結構。把那些軟軟的東西造形化是件困難的事。
最滿意的地方是屁股底下的魔法石和金幣。

殭屍

仙境傳說小有名氣的怪物，那陣子對斐揚的故事非常著迷，掉落物品全都非常可疑。創作時的瓶頸是她的腳。其實想更媚一點。最滿意的地方是衣服的顏色和掀符咒的動作。

紅心 K

愛麗絲裡的紅心國王，小孩時看卡通就不是很喜歡他。想畫出討人厭的樣子。創作時的瓶頸是動作和椅子。椅子很抓狂。最滿意的地方是椅子和表情。

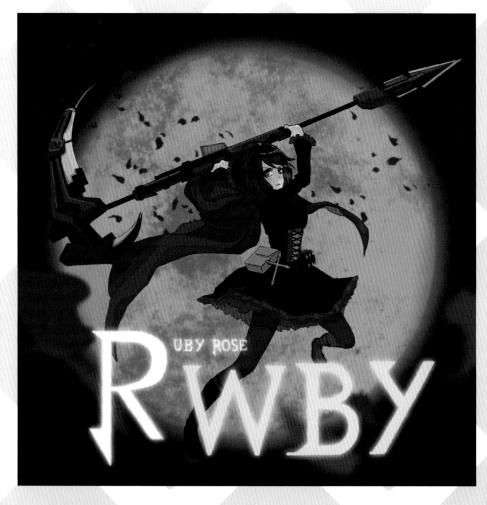

Ruby

RWBY 的動畫，Ruby 有點帥。創作時的瓶頸是鐮刀的結構非常複雜。最滿意的地方是鐮刀和花瓣。

德帛琉

仙境傳說的卡普拉。一直很喜歡這個角色。創作時的瓶頸是背景。試了很多素材都不好。最滿意的地方是嬌羞的表情。

pomo
嘗試畫了個小魔女的造型。

CMAZ **ARTIST** PROFILE
L i n o

個人網頁：http://www.pixiv.net/member.
php?id=238071

繪圖經歷

個人簡介：一個畫圖很慢的畫師。除了畫畫以外唯一的自豪是會四國語言（但沒外語聊天對象……

學習的過程：大學以前是自娛自樂和臨摹為主，也沒嘗試過上色。大學後買了數位板……也是自娛自樂（笑）。期間從 windows 轉到 mac 之後色感廢了（photoshop 畫不出 sai 那種筆觸，使用習慣也變了很多）好久，直到最近才又回到 windows 逐步恢復上色技法。

未來的展望：要畫快點＝＝

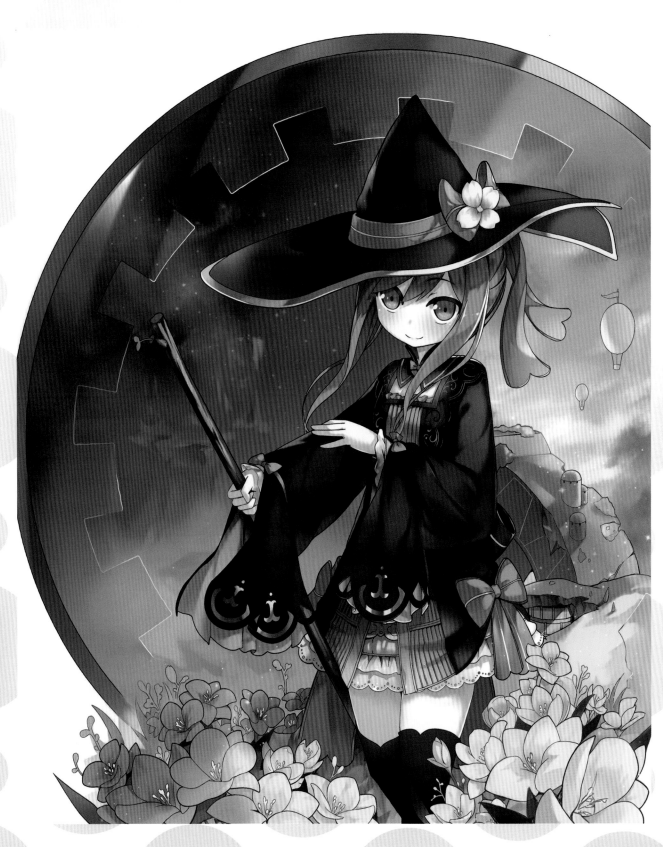

ウイルベル
ちゃん

這是回到 sai 和線稿平涂的
第一張圖。(我 2014 年 9 月
才回到 windows ＋ sai 的組
合)。畫的是アトリエ黄昏系
列的ウイルベル……久違的線
稿畫得相當痛苦啊(笑

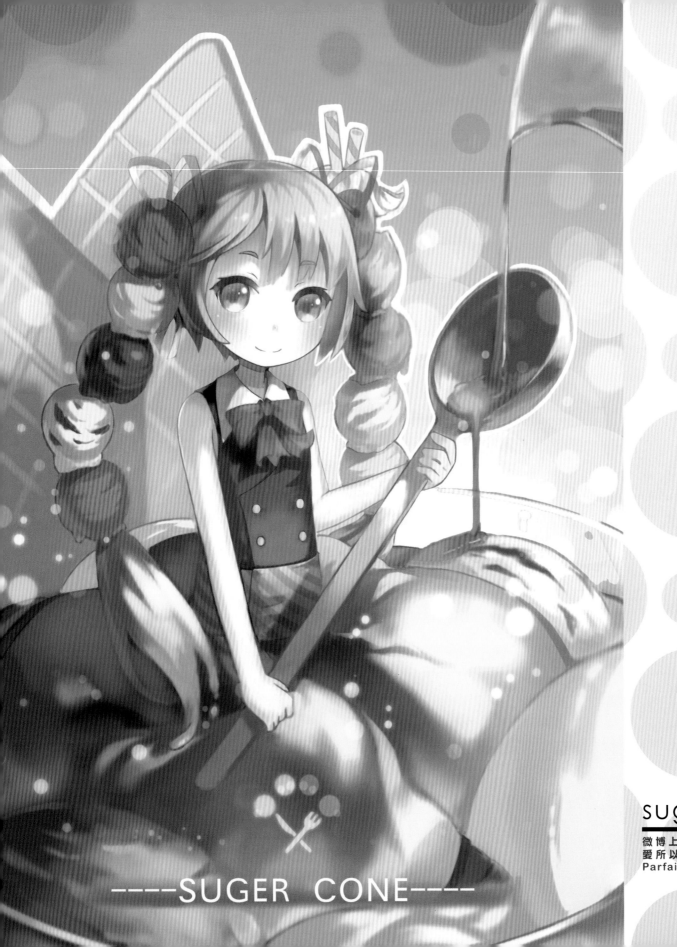

-----SUGER CONE-----

suger cone

微博上看到有個畫師的女兒很可
愛所以畫了個同人，角色原型是
Parfait 擬人

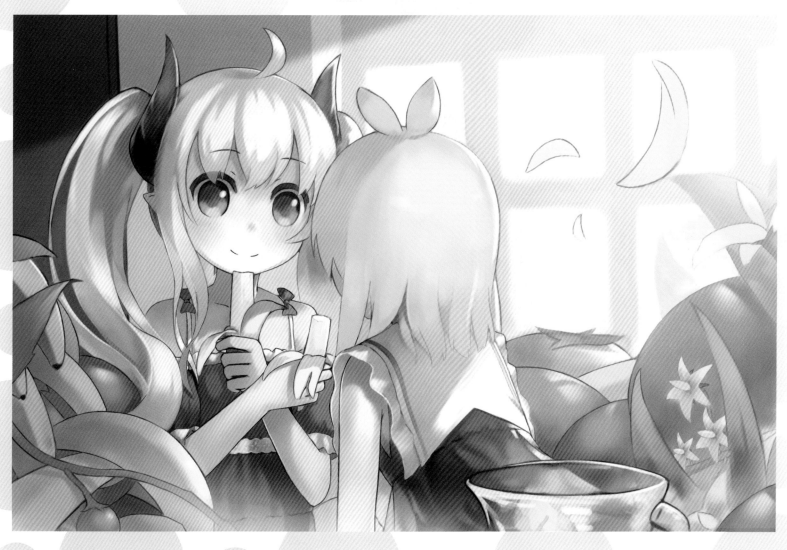

feed

給好朋友生日畫的賀圖，兩個角色是我們的
女兒（看板娘）們

小紅帽

給一個同人社團的洛天依 PV 做的人設……
外加之後補充的這個插圖

にっこにっこに！

にこ好蠢！にこ好萌！

廣場舞 go !

花舞其實就是廣場舞的少女版吧。

no thank you

創作主要原因是因為我好像從來沒畫過哭的表情啊！剛好在我孤獨地過聖誕的時候接到了編輯部「畫情人節主題」的約稿，讓我產生了動機！

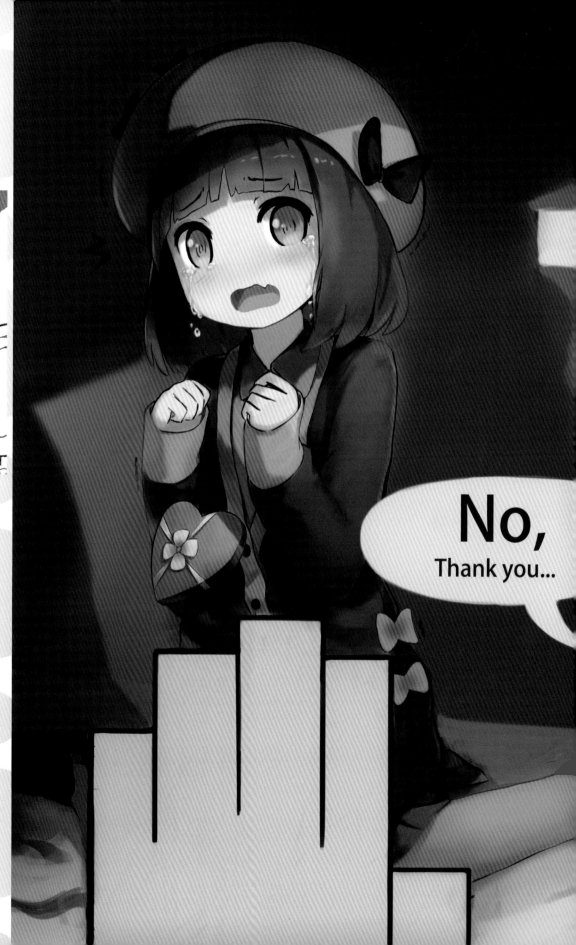

哭砂

幫好友的原創小說所繪製的封面，為該系列
的第一本。

CMAZ ARTISTPROFILE
Yanos
阿朝

個人網頁：http://kaworu1126.blog125.fc2.com/
其他網頁：http://www.plurk.com/Yanos/ &
http://www.pixiv.net/member.php?id=438160
其他：目前任職為遊戲公司的 3D 美術

繪圖經歷

啟蒙的開始：國小時期的美少女戰士（艸

學習的過程：在學期間並未接觸電繪，是畢業後才開
始上課兼自學。

未來的展望：希望能原創二創通通一把罩 XD

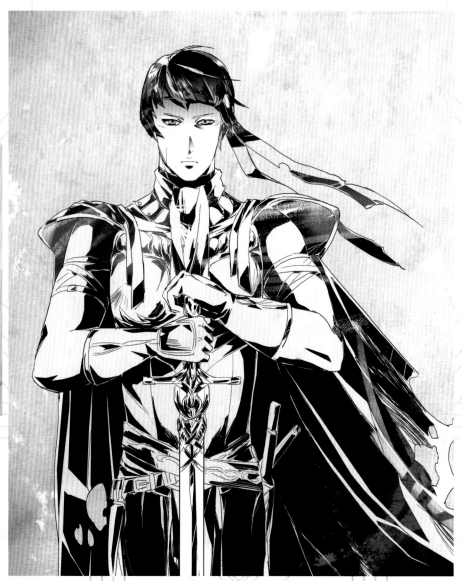

無題

就 ... 練習一張。

The Knight

很喜歡這種俐落分明的塗黑感。

七色

是篇甜而不膩的愛情故事，應作者要求整
體色調走粉系氛圍，甚至還出現了很久沒
畫的女性角色，對我而言是非常難得的作
品 XD。

Ocean Deep

這張同樣是友人的小說封面，使用與上一本
較不同的繪製方式。

Star Trek — 當 AOS 遇上 TOS

什麼!? 你沒聽過星際爭霸戰 (ST)，來來來哩來讓我好好說給你聽……

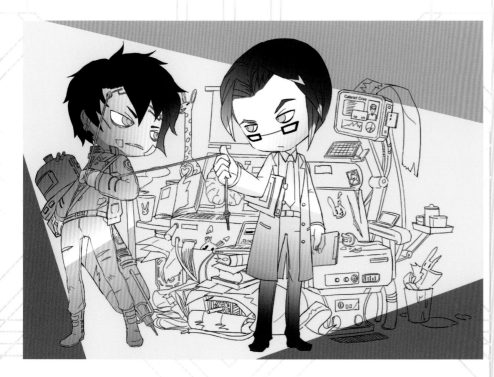

清潔特工局

就…科幻系的 Yanos 原創作品！

Sweet!Sweet!Sweet!

為作者所託繪製的大頭貼，一直很少有機會畫這類型粉嫩粉嫩的圖，繪製的過程非常愉快 XD。

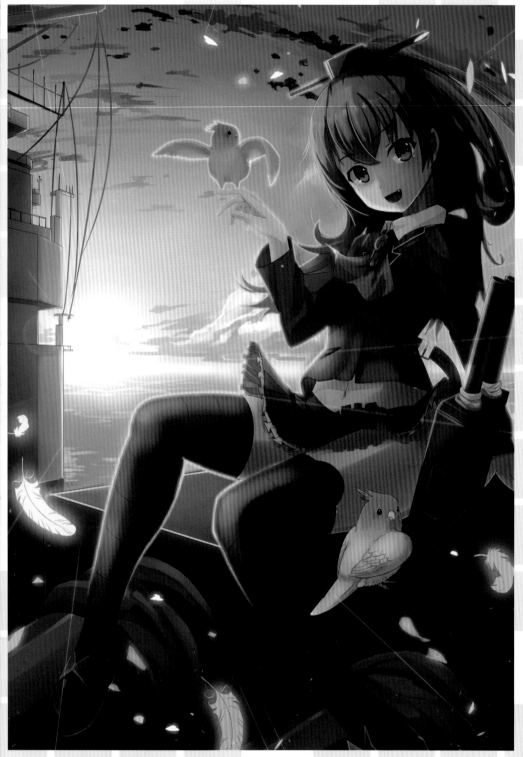

純真的熊野

創作的主因是當初看到熊野這個角色時，她臉上的神情讓我感覺到天真可愛的感覺，於是就試著營造出這種背景與氣氛。這張的熊野，在於場景和整體色調上的調配，有經過 K 大老師的指導，所以在色調上吸收到很多新的觀念是我最滿意的地方。

CMAZ ARTISTPROFILE

MaRu
洞洞

畢業／就讀學校：國立台中高工控制科
個人網頁：https://www.facebook.com/yi.l.chen.5
其他網頁：http://www.plurk.com/a23137346 &
http://www.pixiv.net/member.php?id=5806160

繪圖經歷

啟蒙的開始：從小就喜歡畫圖、創造、手工作品這類東西就很喜歡動手去做。

學習的過程：雖說小時候就喜歡畫圖，但是到了國小 5 年級就沒再繼續畫圖了，因為自己愛玩的關係，一直到了高中 2 年級因為同學的介紹下，開始踏入了電腦繪圖這塊，一開始真的很辛苦，畢竟很久都沒有接觸畫圖了，才發現畫圖的功力幾乎歸零了，過程不算順利，一直遇到上了 K 大的課程與娘娘前輩的指導，才漸漸的進入佳境，也認識了許許多多繪圖上的好夥伴，近期才開始有接到各種案子，也在努力的精進中。

由於接觸動漫的關係，同人創作也是一直很熱愛的一塊，許許多多的動漫女角也不斷的吸引我，並瘋狂的畫喜歡的女角色，主要還是以日系為主，畢竟洞洞我的畫齡不算長，所以還是請各位多多指教嘍 (OTZ)。

未來的展望：在畫稿賺錢的同時，也能藉由自己的練習以及創作來精進自己，希望工作和個人創作之間能取得一個平衡點。另外也期望未來能多參與同人活動。

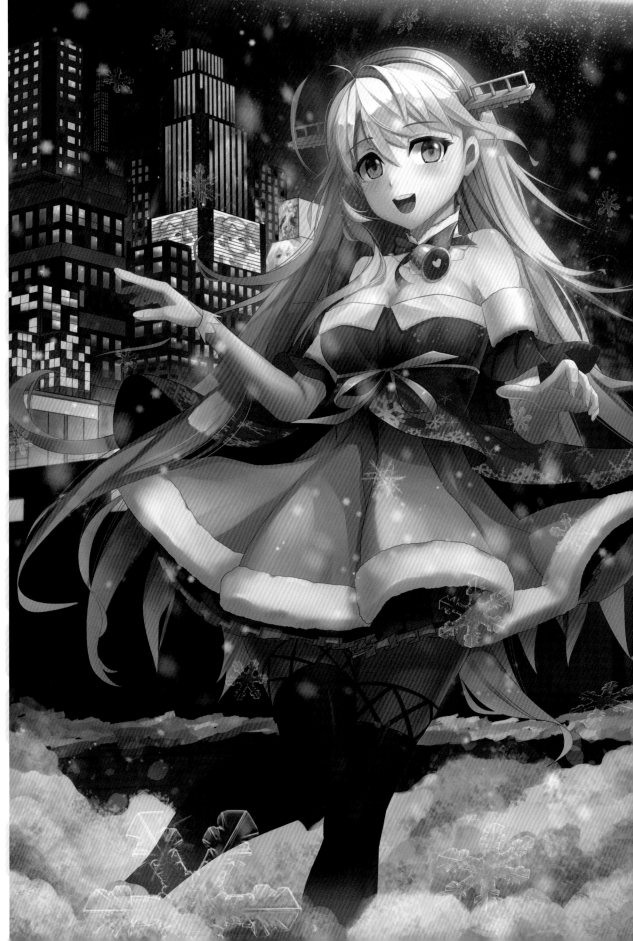

聖誕臻名

創作的主因是因為雖然聖誕節未到，
也很想畫臻名穿私服的樣子，於是就
著手畫下這張臻名穿著聖誕服裝下雪
的氣氛。

當初在畫這張背景時，有想要練在城
市中的感覺，在場景中有研究了一下
城市的畫法以及透視上的練習是讓我
最滿意的地方。

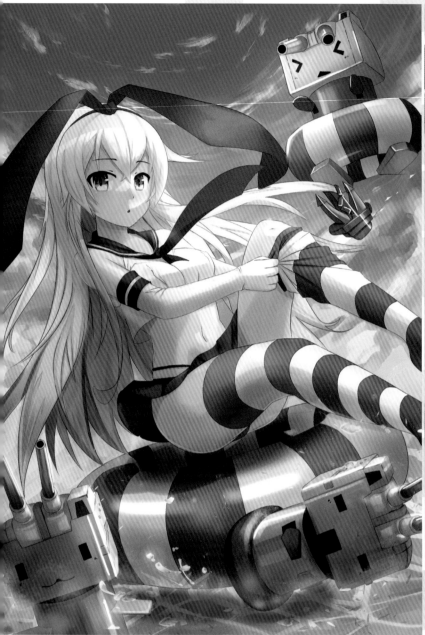

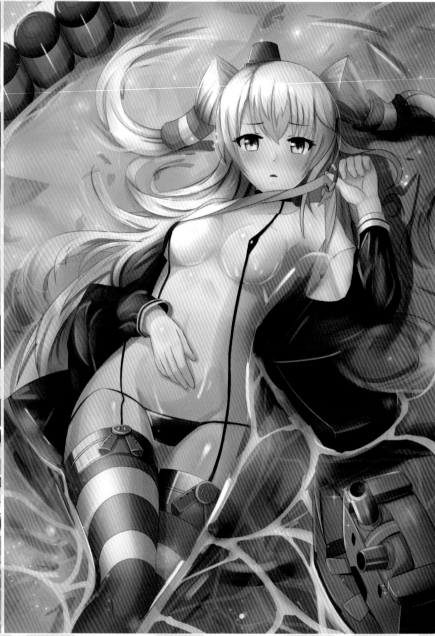

島風

創作的主要原因是,因為島風也是同樣是艦娘系列中的角色,島風身上散發出一種魅力,他不算是蘿莉,有點像是性感又帶點呆呆感覺的少女,也算是最吸引我的角色之一!!!雖然這張是艦娘本中第一張畫的圖,時間也有點久了,但這張的構圖是我最滿意的地方,或許之後有空會回來重製看看吧!!!

天津風 - 魅惑

創作的主要原因是因為天津風是艦娘中的角色,她的服裝以及個性的設定,非常吸引我,是個性感又可愛的小蘿莉!!

我最滿意的地方是天津風的身材以及眼神,還有第一次嘗試畫水的材質。

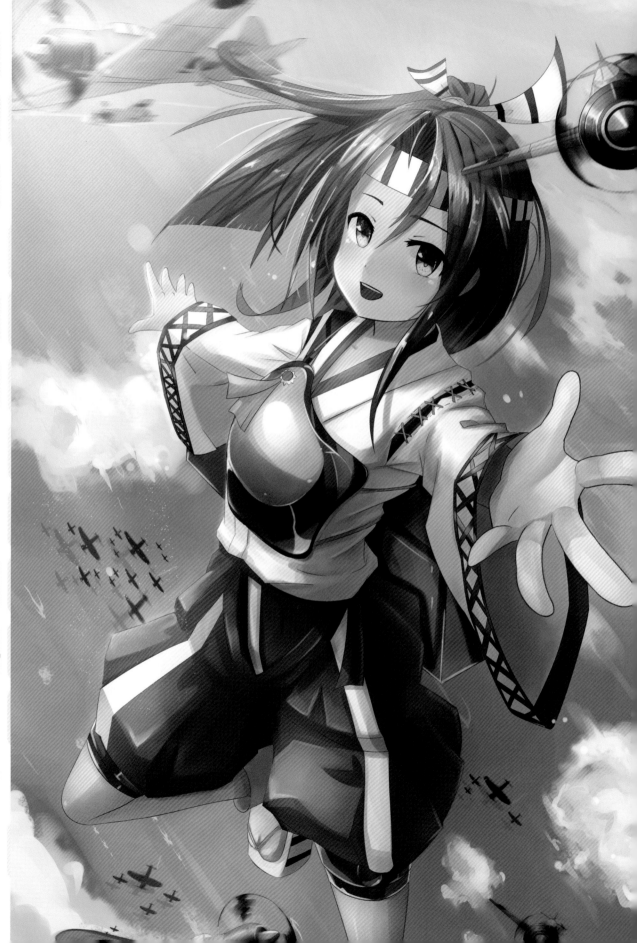

飛翔吧！瑞鳳！！

創作的主因是因為瑞鳳也是出自於艦
娘系列的角色，她的髮型以及臉蛋非
常吸引我，雖然衣服上包的緊緊的，
但是還是有不一樣的魅力在。

最滿意的地方就是當初在構想天空的
型時，有稍微練到不一樣畫雲的方式。

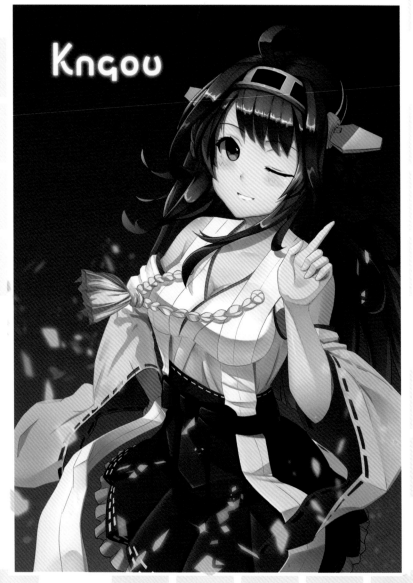

Knqou

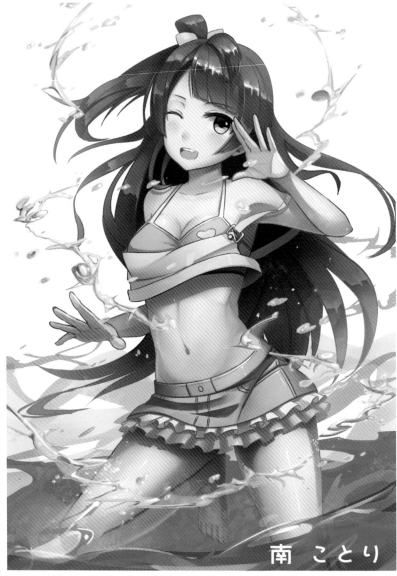

南 ことり

金剛（Knqou）

創作的主因是因為金剛也是艦隊系列中的角色，帶給 我的第一印象是非常充滿元氣可愛的少女，也讓我 非常的喜歡這個角色！

最滿意的地方就是在服裝設定上與原本設定有些微的變化，把領口的地方做了低胸的感覺露出了性感的北半球!!以及臉蛋部分的練習!!

南琴梨（南 ことり）

創作的主因是因為小鳥在 LoveLive! 中 9 個角色是我最喜歡的其中一位，尤其是那根可愛的頭髮，在設定中真的非常有趣呢!!

這張小鳥中想要營造環繞著水裡的氣氛，在水的畫法也有小小的研究，是我這次最滿意的地方，希望下次在畫這種材質上能表現得更棒!!

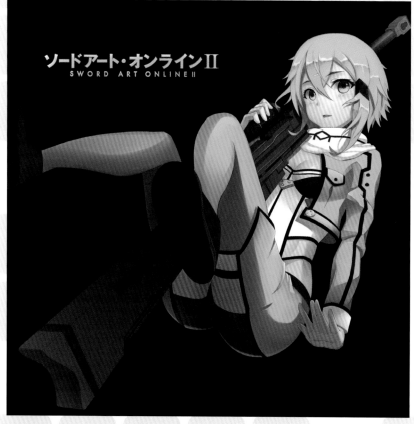

那珂（Aidoru）

創作的主因是因為那珂也是艦娘系列中的角色，雖然不是個熱門角色，但是仔細觀察後，是虛擬歌手的形象，真是個超可愛羅莉！！

我最滿意的地方是在服裝設定上很特別，以及他的髮型設定，整個萌度破表壓！！

詩乃-（SAO 幽靈子彈篇）

創作的主要因素是當時新番 SAO 正在日本撥出中，由於第一季有追的關係，在幽靈子彈篇中也繼續看下去，新的女主角在幽靈子彈篇中的設定讓我非常喜歡，於是就抱著愛的心情下去畫了（笑）。

詩乃在幽靈子彈中的服裝設定真的超棒的，是我最滿意的地方，不過在畫的時候都有點小小的害羞呢！！

CMAZ **ARTIST** PROFILE

Meammy
密

畢業／就讀學校：台中科技大學（五專部）
粉絲團：http://meammy.yolasite.com/
其他網頁：https://www.facebook.com/pages/%E5
%AF%86Meammy/2532531680067444?ref=hl

繪圖經歷

啟蒙的開始：主要是從國中開始，曾經想要當像彎彎
那類的圖文作家，所以當時都是畫線條簡單的小圖
案，之後終於買了一個繪圖板，才開始接觸電繪。

學習的過程：國中升五專暑假去上了基礎電繪，學了
頗有心得，在學之前就有在家畫了，但實在是不怎麼
樣，學了基礎後，真的有差，之後就開始自己摸，每
天幾乎都會畫圖，也會把圖放上網路，把畫圖當休閒
娛樂。

未來的展望：希望自己的畫技能變得更好，讓畫出來
的畫能更漂亮，有想畫漫畫，但可能只是放在網路上
讓大家看而已 :D ，如果有機會出畫冊或展小個展的
話就太好了。

墨水

創作的主因是因為意外被點到網路上自由創作的【打翻墨水活動】，想說難得被點到，剛好最近在練習畫男的，所以就畫了這張。

畫墨水流下來本以為應該頗簡單，但畫起來也花了些時間的，是我創作時最大的瓶頸了，但我最滿意的地方大概是他的身體了吧。

黑天使與白惡魔

創作的主要原因說穿了，當時這張純粹只是想在畫一次之前畫過的角色，也想畫點黑白時尚的感覺。

很怕白惡魔的翅膀和背景分不清楚是我創作時的瓶頸，黑天使的翅膀是我最滿意的地方。

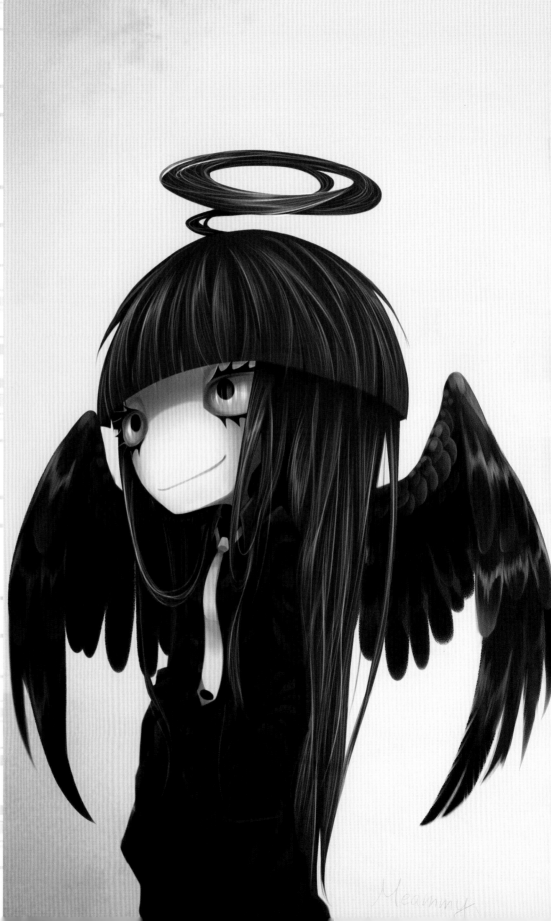

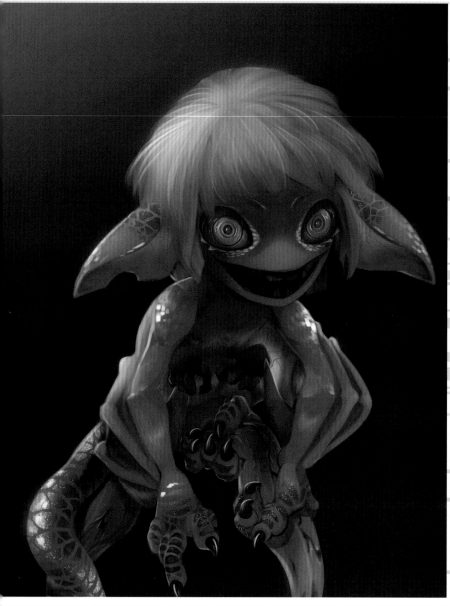

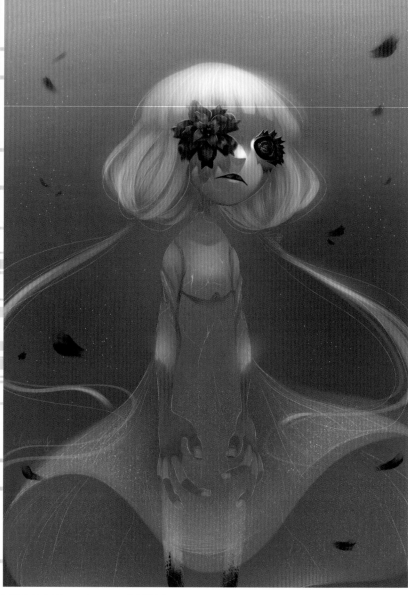

怪物 #1

創作的主因是因為想畫一隻蝙蝠和爬蟲類的
混和獸，雖然常畫奇怪的女孩，但很少畫這
種很動物的，所以想畫畫看。

創作時的瓶頸是為了那收起的翅膀，研究蝙
蝠了一下，然後我最滿意的地方就是尾巴。

紅花

創作的主要原因是因為有時會看到類似眼開
花的圖，所以也想來畫一張看看，本來是想
畫黑色眼開花的魔女，但可能是因為配色的
關係，畫到最後變成偏白色的，且還有點像
水母。

最後氛圍想在加點暖色，試了一下才大概找
到想要的顏色是我創作時的瓶頸，則我最滿
意的地方就是眼睛和頭髮。

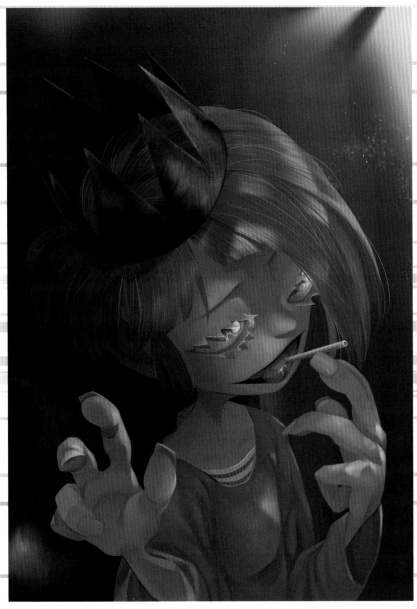

黑冠

創作的主要原因是因為想畫畫看帶點神秘感，
有彩色光線的圖，我創作時的瓶頸就是右手
的角度橋了一下，讓我最滿意的地方就是有
著似睫毛眼皮的眼睛。

★▲■

創作的主要原因畫這張的其中一個原因其實
是想畫個紅綠配色的圖，也想試試不一樣的
畫法，我通常是先打草稿在開始塗色，但這
張是先用塗的，直接塗出想要的東西，之後
才用鉛筆打草稿。

紅衣服一開始塗的時後有點塗不出想要的感
覺是我創作時遇到的瓶頸，但讓我自己最滿
意的地方就是人物那看不見眼睛的臉。

你少了一顆眼睛耶～

創作的主因是女孩和殭屍，其實我很喜歡女孩和怪物之類的配對，所以自己會自創一些角色玩玩，有時甚至想畫成漫畫，這張想試著畫出自己要的畫面，順便練練光影。

因為比較少畫男的，所以畫得頗卡，是我創作時遇到的瓶頸，光影和殭屍大概是我最滿意的地方。

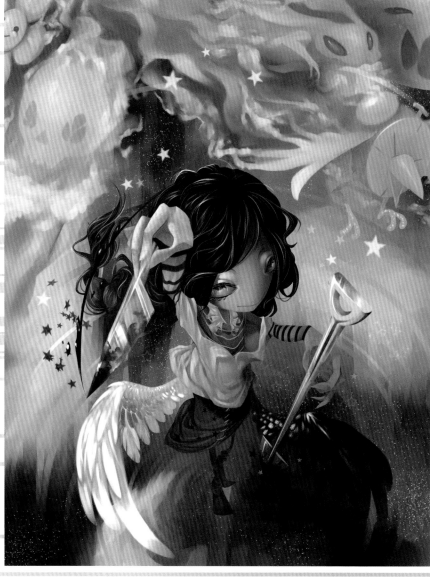

久等了！

創作的主因是因為當時本想畫一個有點酷酷
的護士，一面畫的同時聽了有點激昂的歌，
莫名就變成軍醫了。創作時的瓶頸是光線，
我試了些許時間才找到想要的感覺，但讓我
最滿意的地方是背景破碎建築。

狂想

創作的主因是 2013 中期的圖，這張當時在
畫時還真的算是亂想一通，想到什麼覺得不
錯就把他畫進去，其實本來心中有一個底了，
但畫到一半和心中原本想要的樣子不一樣，
所以乾脆就開始盡情畫，不管原本的了。翅
膀當時還不是很會畫，是我創作時遇到的瓶
頸，則讓我最滿意的地方就是整體的顏色。

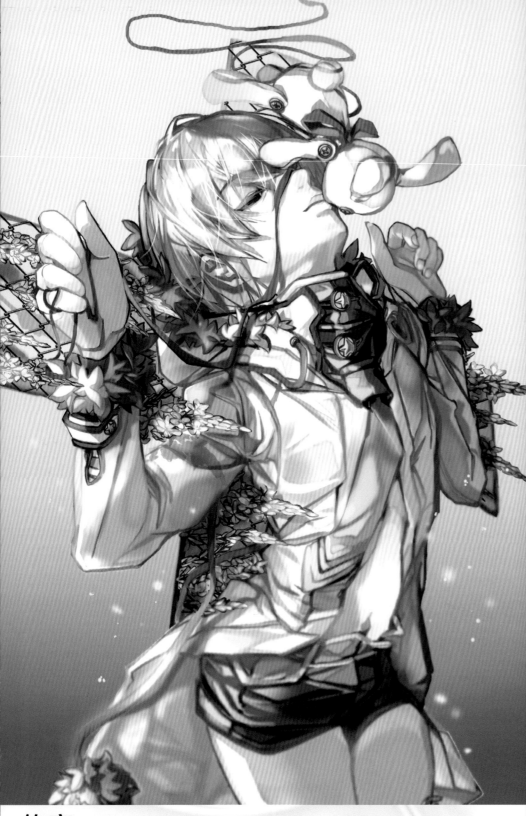

約定

莊重的氣氛下以吻相許，以紅線為約定，讓我們之間情感繼續永存。是延續之前舊圖新繪的遊戲，順著之前的劇情進行下去（欺負兔子 -> 學習珍惜兔子 -> 與兔子訂婚吧！）

CMAZ ARTIST PROFILE

W . R . B
白米熊

個人網頁：http://whitericebear.blogspot.tw/
其他網頁：https://www.facebook.com/whitericebear

近期狀況

前陣子發生的趣事 / 事蹟：為了買朕的相關產品跑去觀光故宮，結果朋友誤以為是近期有"朕的展覽"，這誤會可大了。

最近在忙 / 玩 / 看：因為之前身體健康檢查數據不大好看，所以忙著過 12 點前要就寢的規律生活，以及充足睡眠。

其他：感覺腦袋都變清晰了。

即將參加的活動 / 比賽：沒意外的話…2015 年寒假場 CWT 會出自己的圖本，目前進行到一半哩！但是我超擔心報不到攤的啊!!

最近想要畫 / 玩 / 看：每個月都很期待該月畫什麼圖比較好呢？請讓我繼續用這種度假模式畫圖 XDDD

其他：這次偷丟 CMAZ 的圖除了毛線球以外，都是打算收入在本子裡的圖，這是之前和又又說好的約定"會在出本前帶著滿滿的圖再次投稿 CMAZ 的發燒報"，希望大家會喜歡。

堅守那份意念

捍衛某種理念為主題，停止想侵犯這意念的
思考，我不會讓你越雷池一步。這張圖因為
想表達強烈情感所以選擇高彩度來呈現看看，
如果覺得不舒服還請見諒了。

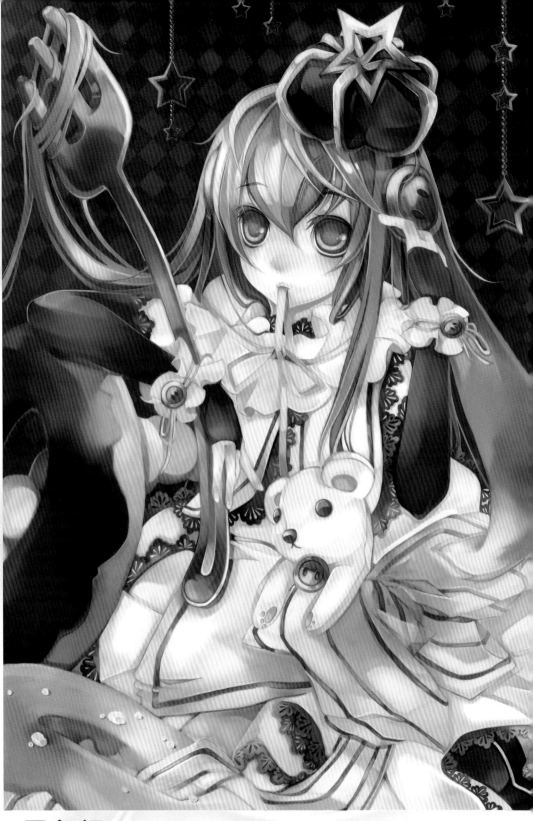

墨魚麵

香濃美味的墨魚麵搭配甜膩的甜甜圈們，今天晚餐就決定這一味。

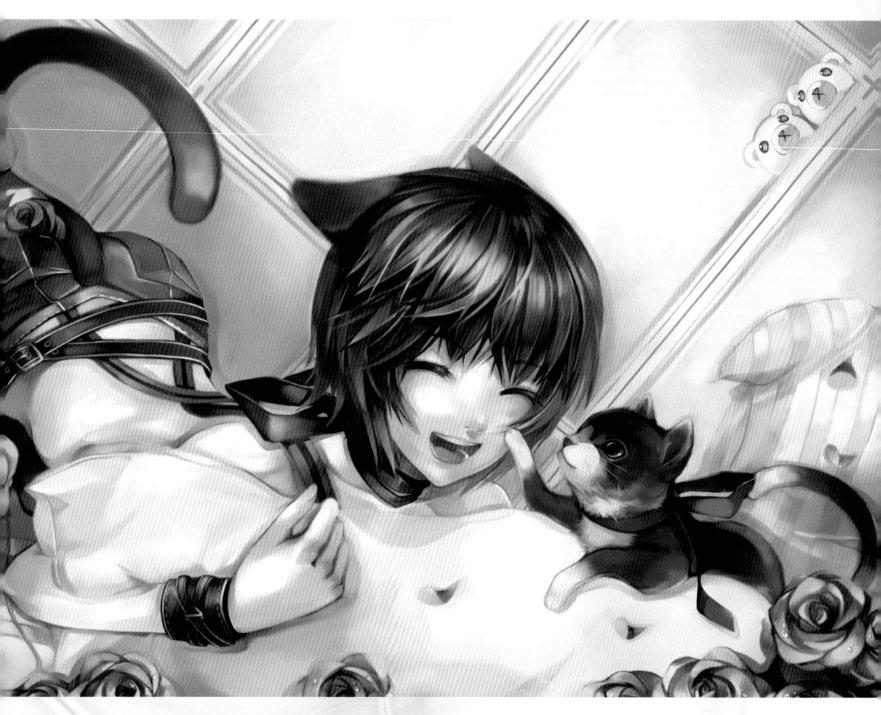

貓滾滾

與貓一起在床上打滾，度過懶洋洋的一天。

2014-09-08
BY W.R.B

留給他們的世界

花蠻長一段時間在研究很多部分的一張圖，
感謝很多朋友幫忙看圖提出意見。想表達的
部份總覺得用文字解釋後似乎就會少了那個
味道了...所以就請大家看圖名去猜看看吧？

雨貓

向雨中相逢的貓咪小姐借把傘吧？
（在研究低彩＋明度結果就變成這樣了）

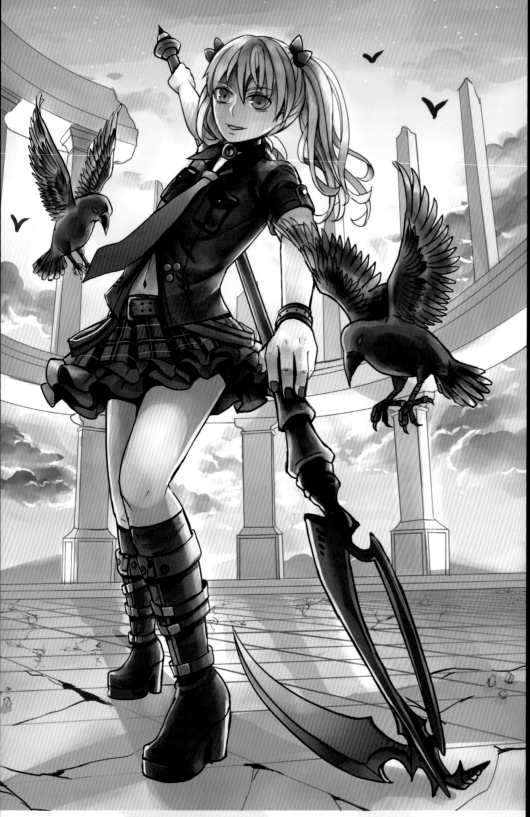

Unlight 多妮妲

8月份開放了多妮妲復活卡，畫了這張順利抽到了。

CMAZ ARTIST PROFILE

F T F
飯糰魚

個人網頁：http://www.plurk.com/RSSSww

近期狀況

前陣子發生的趣事／事蹟：撿到一隻文鳥

最近在忙／玩／看：忙漫畫、玩 UL、看動畫。

即將參加的活動／比賽：時間最近的漫畫比賽。

最近想要畫／玩／看：想畫小鳥原創漫。

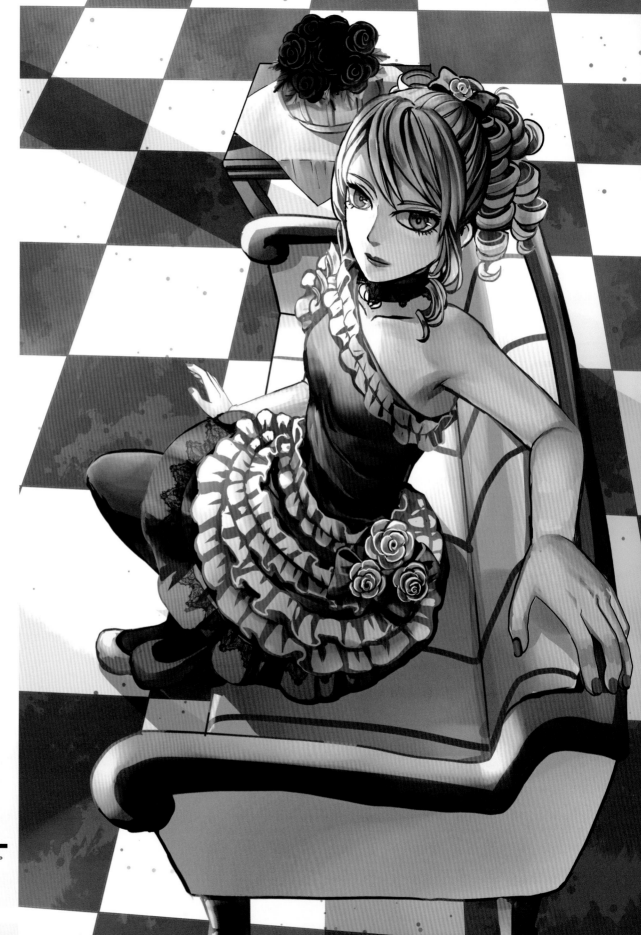

紅洋裝

噗浪的角噗企畫人物。

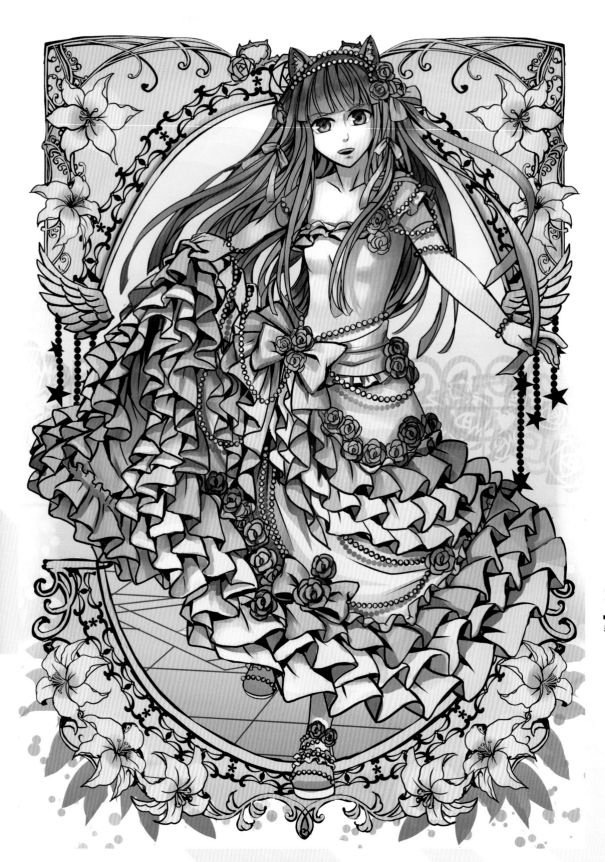

禮服艾茵

手癢想畫 Unlight 的角色艾茵穿禮服。

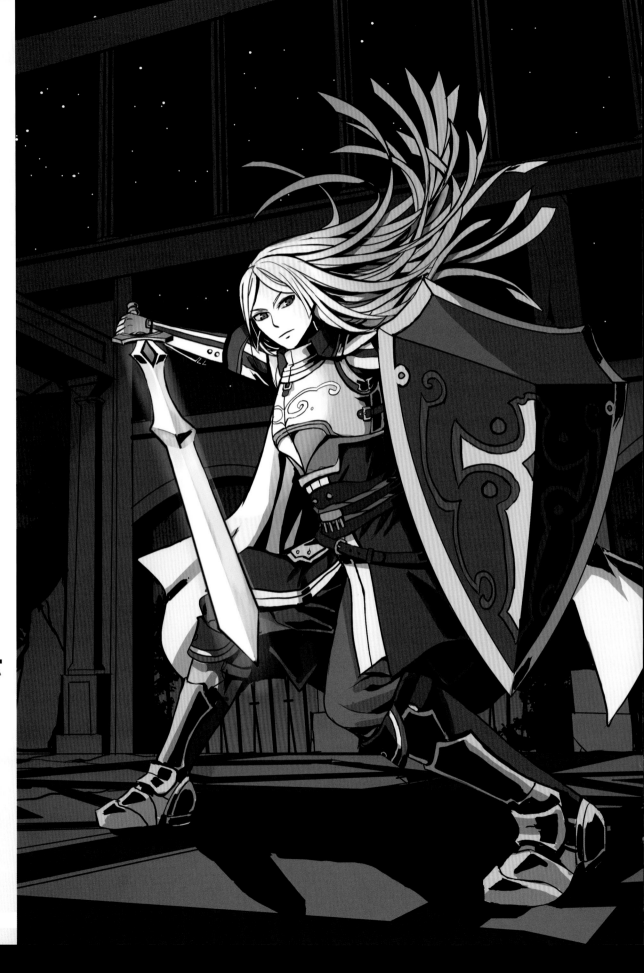

Unlight 的角色
布列依斯

盾跟鎧甲的造型好帥，就當練習的心態畫看看。

Arcchen
異世神音

個人網頁：http://www.pixiv.net/member.
php?id=698953

近期狀況

前陣子發生的趣事 / 事蹟：前一陣子用了近 10 年的
電腦顯示卡壞了，被迫只能買新電腦，不過也因此可
以畫大圖了～

最近在忙 / 玩 / 看：因為案件的需求，開始嘗試的風
格越來越多元，感謝過程當中給予建議的所有人。

即將參加的活動 / 比賽：目前打算參加討鬼傳的第二
屆御魂設計大賽，希望趕得及參加。

最近想要畫 / 玩 / 看：最近大家都在畫 LINE 的貼圖～
我也想試著畫看看呢～

雪女與雪子

參加妖怪少女應募活動所畫的圖，參照了多方傳
說，最後決定畫出雪女與雪子這樣的組合，在寒冷
的夜晚，乘駕著冰霧襲來。

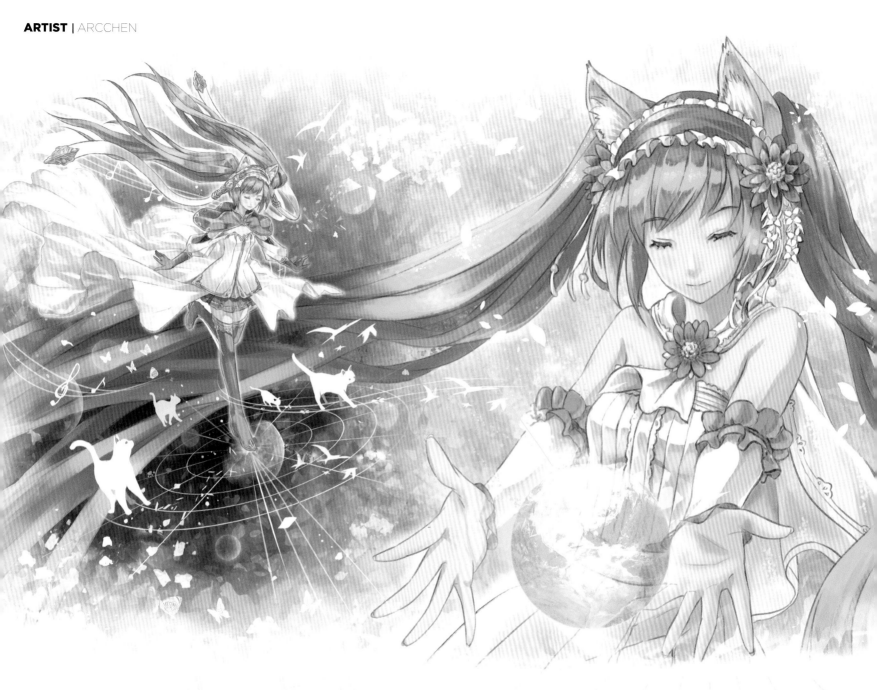

貓咪初音 - 宇宙旅行

幫四貓的社團「貓貓共和國」所繪製的插圖，繽紛
感的需求，讓我放棄以往較常的厚塗表現，決定採
接近水彩的繪畫方式呈現；想表達在宇宙間漫遊，
最後來到地球的幸福感。

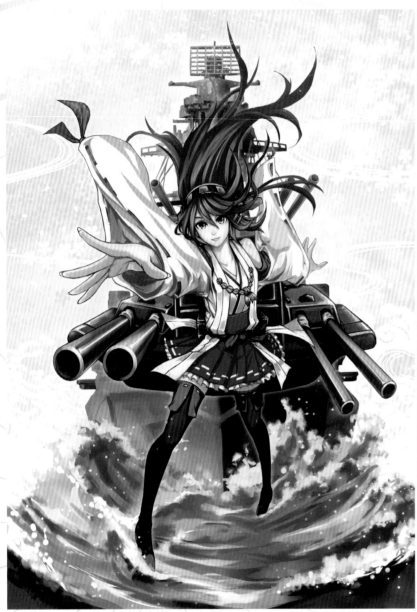

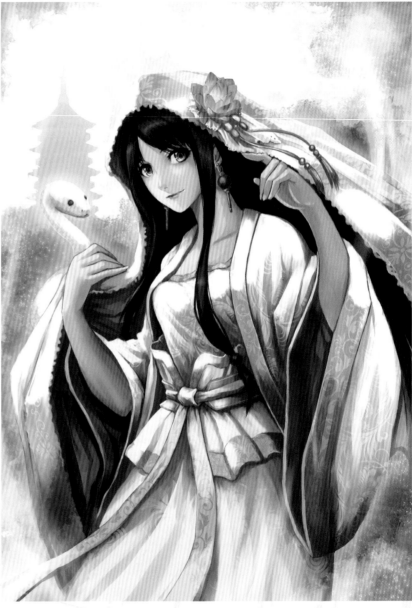

榛名

想畫出榛名乘風破浪進擊的畫面，背景的加
工則是希望最後能呈現如屏風一樣的感覺；
由於受到了蒼藍的鋼鐵戰艦的影響，所以又
在最後面加上了榛名號本體。

白蛇傳 - 白娘子

參加第一屆討鬼傳御魂設計大賽的作品，由
於該年是蛇年，直接就想到要畫白娘子了，
想要表現像是個新娘子的感覺，故加上了頭
紗～背景是其最後被鎮壓的雷峰塔剪影。

零夢 & 魔理沙

純黑白無網點,當初聽到這樣的要求自己都
嚇死了,不知道自己在這樣的條件下能將空
間感與立體感表現到什麼程度,因此在繪畫
過程參考了不少漫畫作品,能畫出來真是太
好了。

劍仙飛月

參加 B&S 的比賽稿,當時懶得思考直接選官
網的第一張人物圖就畫了,看官方一直強調
曲線,我就讓人物一直扭來扭去,最後加上
的背景是希望能襯托出其像是在夜空飛舞的
樣子。

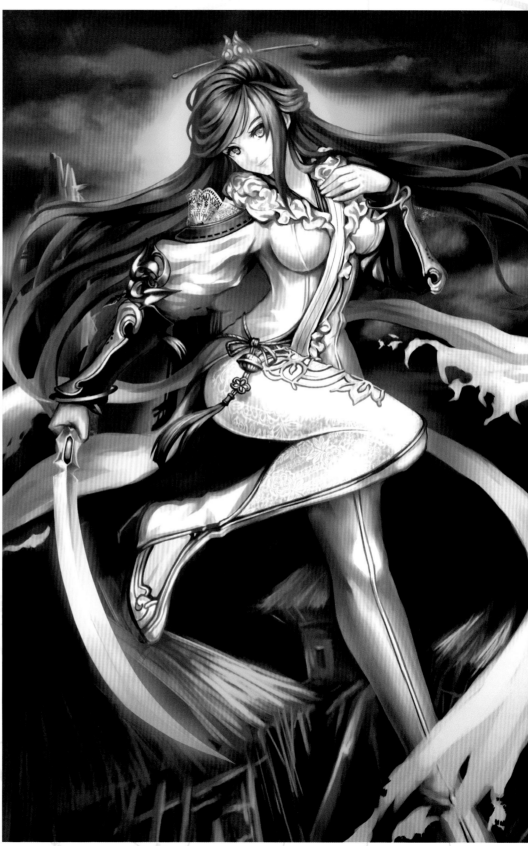

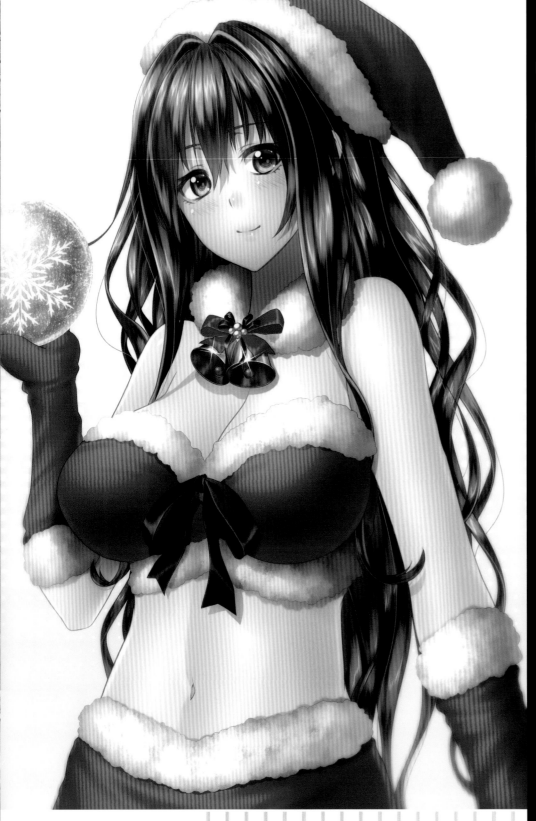

CMAZ **ARTIST** PROFILE

K a i

愷

個人網頁：https://www.facebook.com/profile.
php?id=100000074809680
其他網頁：http://home.gamer.com.tw/homeindex.
php?owner=a2b2c6d2 & http://www.pixiv.net/
member.php?id=999547

近期狀況

前陣子發生的趣事／事蹟：前陣子參加劍靈藝術大賞，
但因為票數不夠所以進不了第二階段…

最近想要畫／玩／看：最近又開始沒什麼靈感了，可
能會去看看電影找些靈感。

聖誕節

去年 12 月的圖，這次隔了兩個月沒發圖了 ... 該說是沒靈感還是說我最近變得太懶了 XD

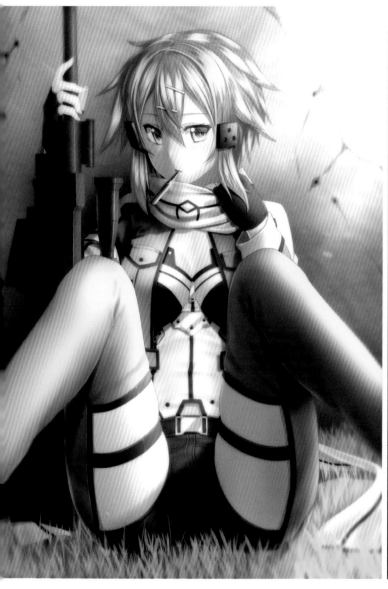

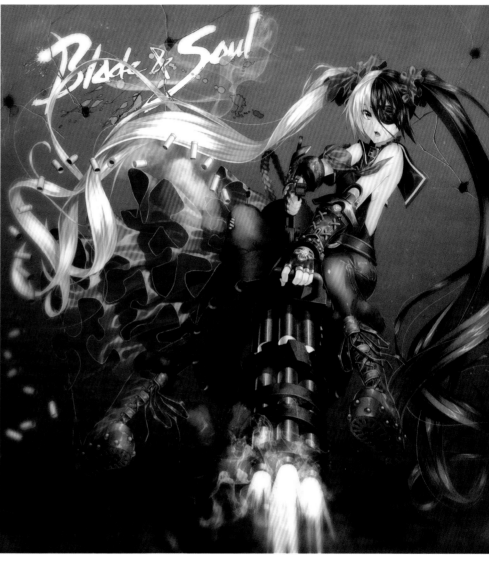

詩乃

今年 6 月的圖，蠻喜歡這人物的設計。

火砲蘭

今年 8 月的圖，這次參加劍靈藝術大賞～有段時間沒參加比賽了，也很久沒那麼仔細畫圖，當初看到這比賽時投稿日早結束了，後來再粉絲團看到延後到 8/17，於是用了 3 天的時間拼命的趕出來。

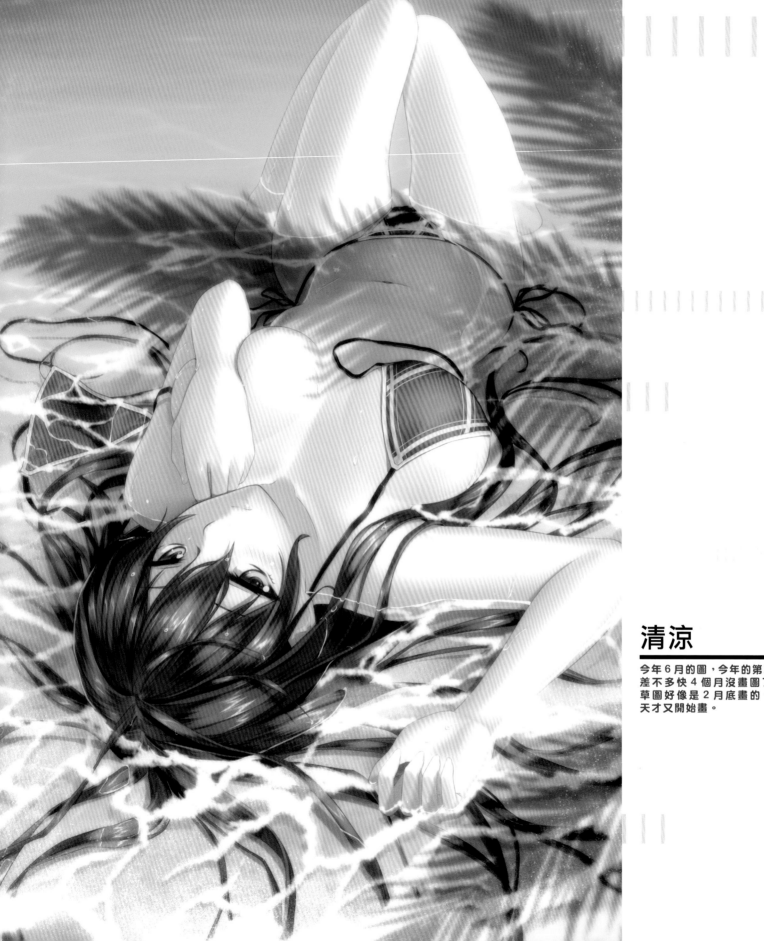

清涼

今年 6 月的圖，今年的第二張圖⋯，
差不多快 4 個月沒畫圖了，這張的
草圖好像是 2 月底畫的，拖到這幾
天才又開始畫。

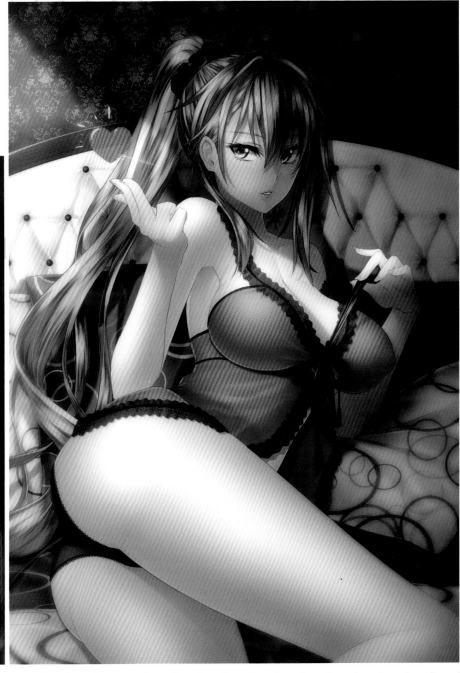

冷天

今年 2 月的圖,又隔了快兩個月沒動筆了 …
感覺作畫速度好像有變慢了點,看來我真的
是太懶了。

飛吻

今年 9 月的圖,已隔了很久都沒接 case 了,
最近終於有 case 可接了,趁著空檔的時候
畫這張~

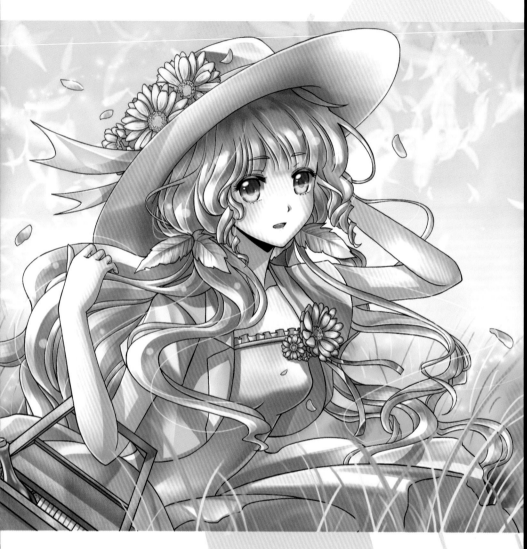

CMAZ **ARTIST** PROFILE

海＠治喵的
海產店

個人網頁：http://pixiv.me/friedric88

近期狀況

前陣子發生的趣事／事蹟：應主管要求幫忙畫了一張150公分＊100公分的圖，由於第一次畫那麼大張的圖，再加上主題跟以往不同，不能單純畫自己喜歡的事物，所以費了不少心思在構圖和配色。畫圖期間電腦死當重開好幾次，其中有幾次還是來不及存檔的，有沒有這麼悲劇（醜哭）……歷經千辛萬苦，圖畫終於順利完成了，而主管也很 Nice 的說沒有地方要修正，真是老天保佑（鬆口氣）。

最近在忙／玩／看：聽說拔掉老闆僅剩的頭髮，可以令失去的靈感找回來（亮剪刀）。

其他：為了宣洩壓力，於是每個月都會買一定數量的書來閱讀，現在房間已經沒有地方放書了，但購買力卻抑制不下來，該怎麼辦才好（望天）。

最近想要畫／玩／看：想玩九怨的新作，但這遊戲已經有 10 年時間沒再推新作了 Orz。

夏至

創作的主要原因有兩個重點，第 1，我想讓大家知道，一直畫男孩子跟大叔的我，其實也是會畫女孩子的。第 2，這張圖中的女孩子原本是大陸網友請我幫忙創造的 Vocaloid 虛擬歌手，說是將來要用在新音樂創作上，但過一年後，對方確定棄坑。感覺這孩子被捨棄挺可憐，於是我就把他帶回家，讓他以更完整美好的形象活在我的作品之中，咦?! 怎麼好像有種靈異的感覺？

創作時我遇到的瓶頸就是帽子的上色，但是讓我最滿意的地方是人物的眼睛。

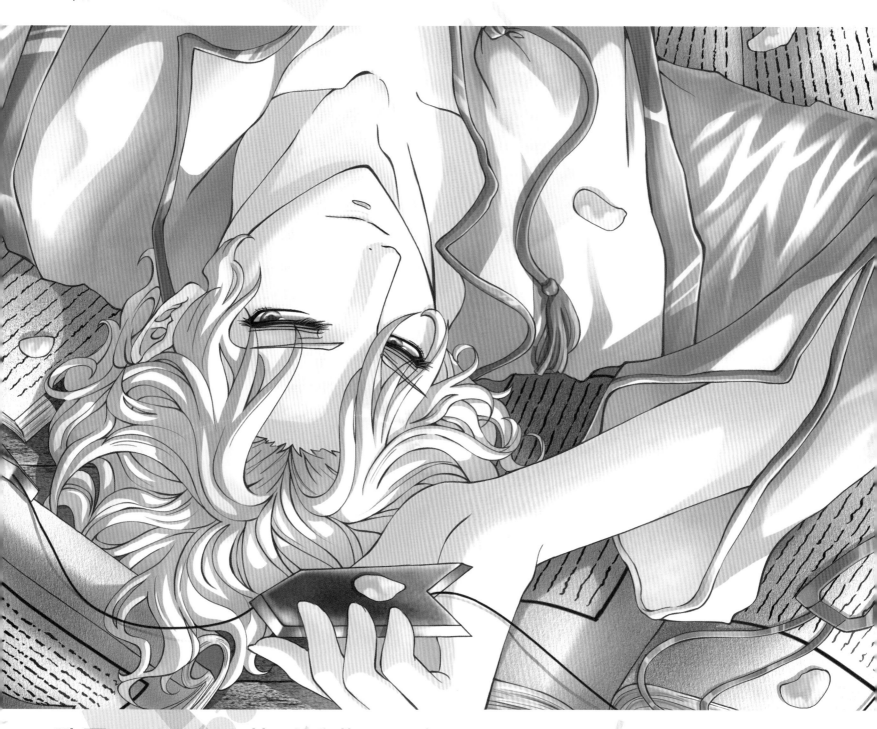

戰國 BASARA- 蒼烈瞬躪

創作的主要原因是戰國 BASARA 中我最喜歡的人物就屬竹中半
兵衛了，隔壁棚的戰國無雙亦同，對他的好感度就如同喜歡諸葛
亮一樣，我對這種有才有美貌有品德卻又薄命的人物最沒有抵抗
力了，只是戰國 BASARA 沒有將竹中的優點詮釋到位，真心非
常可惜，否則喜歡他的人會更多，不過最讓我滿意的就是整個人
物都很滿意。

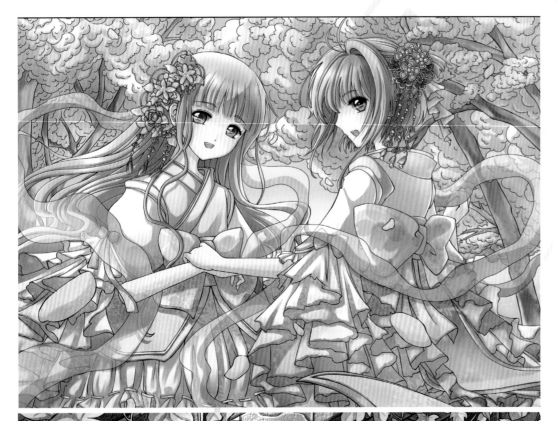

庫洛魔法使 - 櫻花繽紛

創作的主要原因是因為前陣子有些空閒時，將庫洛魔法使的動畫和電影重新回味一次，而生出來的產物。想當年，我和小學同學喜歡知世到了無可救藥的地步，還把知世在動畫中唱過的歌曲全部學起來，下課的時候一起合唱，甚至違規帶隨身聽去學校撥放音樂，有沒有這麼瘋狂？

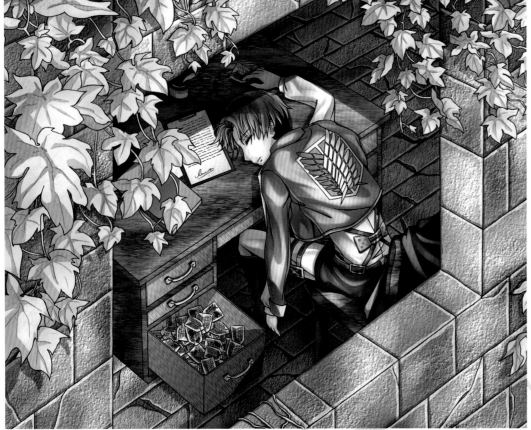

進擊的巨人 - 回憶過去

創作的主要原因自從看見 P 站上某位繪師的圖，一張辦公桌的抽屜內滿是「自由之翼」的徽章，我就想將這樣的景色跟利威爾兵長合在一起，感覺如此能更引起廣大觀眾的共鳴。

創作遇到的瓶頸是感覺利威爾怎樣畫都不夠帥……。

黑子的籃球 - 王與騎士

創作的主要原因是因為一邊看黑子的漫畫、一邊聽音樂
所激發的靈感，莫名想將帝光時期赤司跟紫原兩人的互
動模式以不同時空、場景與服裝去呈現，特別喜愛這樣
古和風的氣氛。

創作遇到的瓶頸就是我親愛的電腦連續當機，選好的素
材無法使用，但最讓我自己滿意的地方是線。

Journey

2014.07.08 語離.
Yuli

CMAZ ARTIST PROFILE

Yuli Hei

黑語離

個人網頁：www.facebook.com/yuli.hei
其他網頁：Pixiv/Plurk:asdc5917

近期狀況

最近在忙／玩／看：看起了朋友一直推的東京喰種。

即將參加的活動／比賽：參加一些公式企劃的比賽。

走！去旅行

夏天到了總是嚮往著海邊，一個什麼都是藍色的季節。很多年前畫過一張在天空裡悠游的魚兒，碧海藍天若是都可以無拘無束的自由那是不是非常幸福？

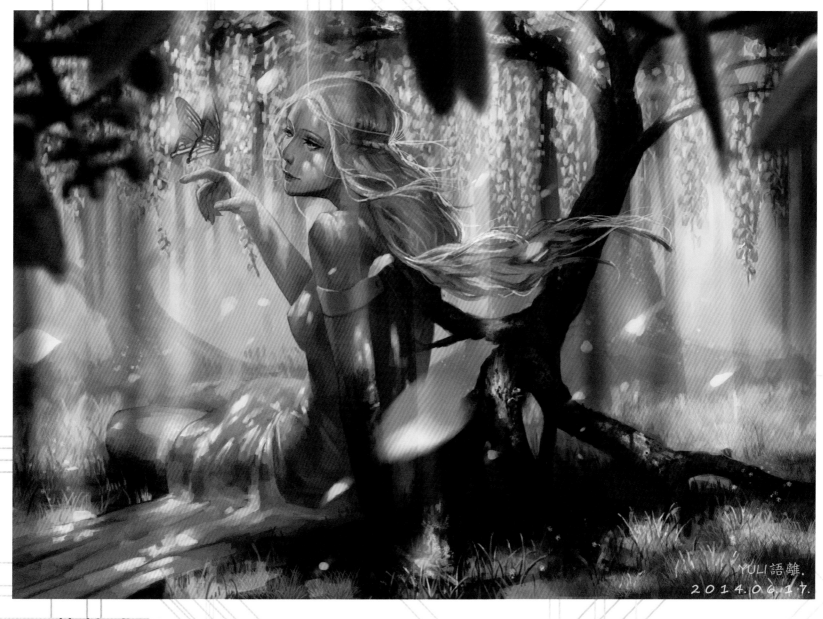

YULI 語離.
2014.06.17.

花若盛開

當初聽見這句話時，覺得它的意境很美所以
就記下來了，剛好的是街上的阿勃勒盛開得
很美，於是就做了這樣的結合。也許身為樹
的她無法離開，但如果盛開了這芬芳，那麼
就會有可愛的訪客來拜訪～

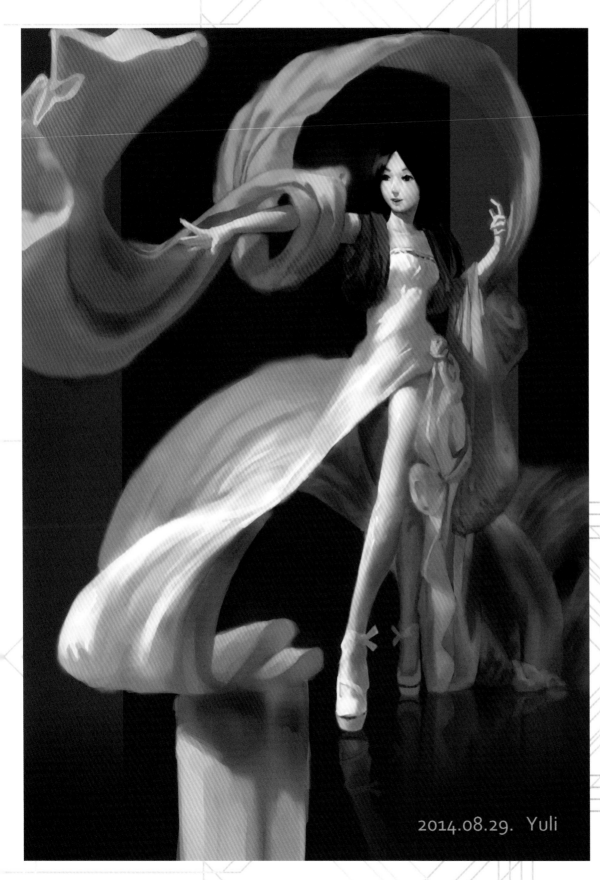

2014.08.29. Yuli

布料練習

這陣子不斷練習下來發現自己的布料非常弱,
所以就針對布料做了張練習圖。參考了些油
畫作品或是古典寫實主義中的布料,雖然說
有些抓到布料流向的擺動,但其實有些皺褶
還是被自己偷懶的用顏色給帶過。

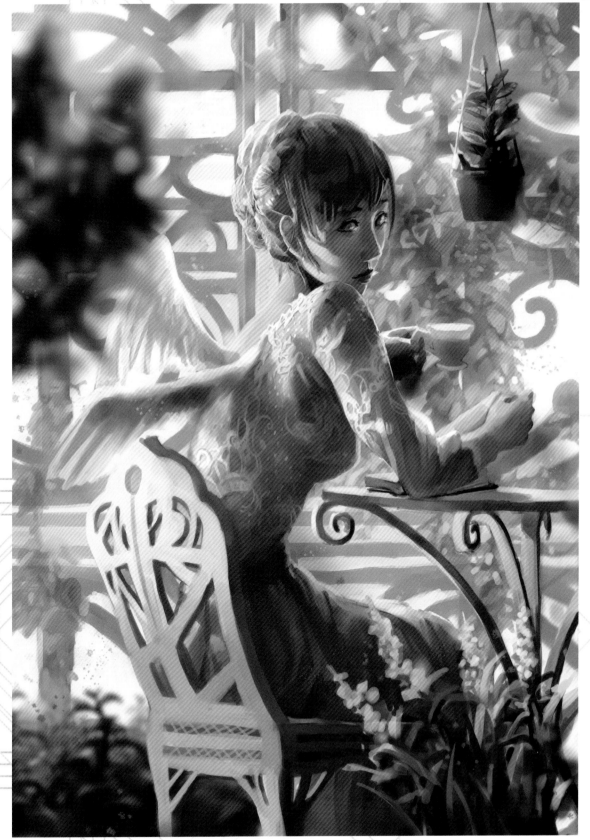

天使國

天使國是自己在一年前創作的繪本故事,故
事訴說住在天使國的天使們因為種種原因捨
棄了可以飛翔的翅膀等。因為是第一個原創
的故事所以特別有感觸,再加上自己繪圖技
巧在這一年間多多少少有些進步,於是就在
回頭將插畫重新畫過。

CMAZ **ARTIST** PROFILE

Dee
迪

畢業 / 就讀學校：樹德科大
個人網頁：https://www.facebook.com/profile.
php?id=100001716859639

近期狀況

最近在忙 / 玩 / 看：看門狗，最後生還者

最近想要畫 / 玩 / 看：PS4 GTA5

武者 1

系列第一張，非常中二的構圖（這系列就是 2
到底元素加的貪了，掌握不了只能硬刻！但效
果比預期好阿～

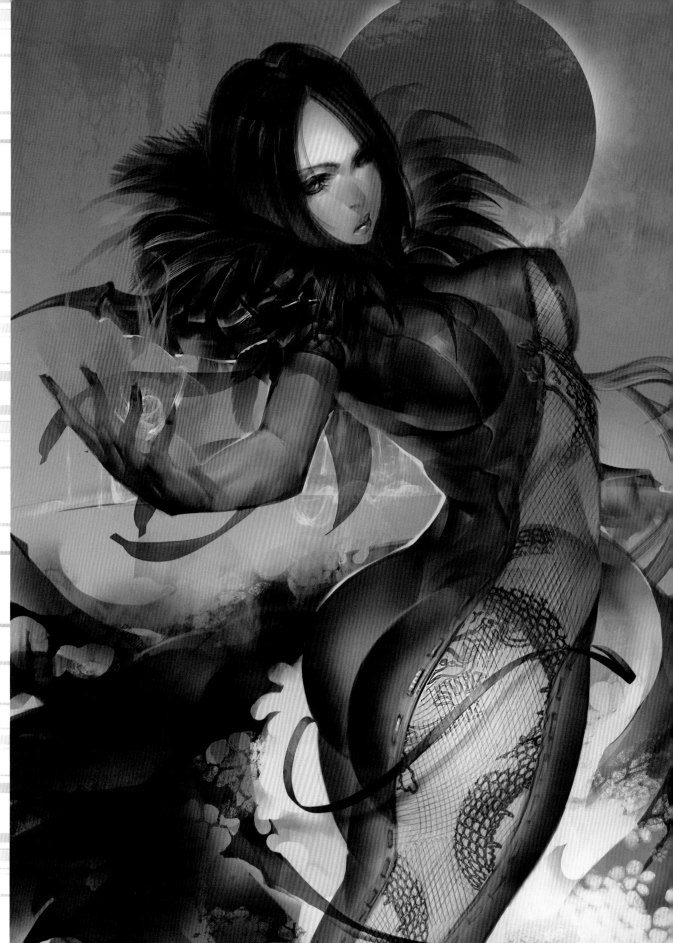

秦素妍

參加劍靈繪圖比賽的圖，完全
靠感覺的一張圖意外順利，但
由於時間關係草草收尾。

花較多時間在構圖上，除了草
率之外 .. 其實自己滿喜歡的。

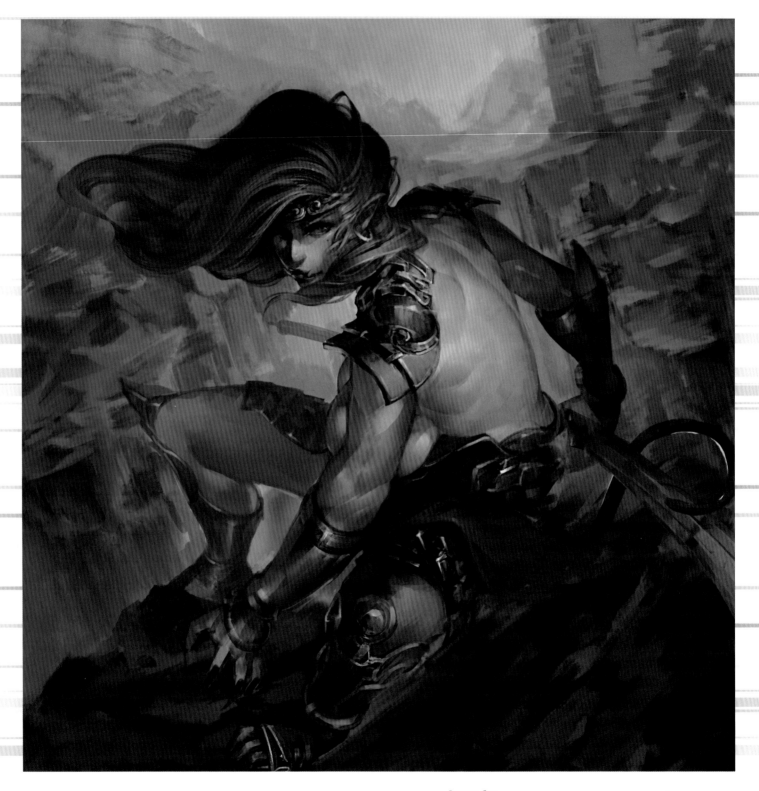

悟空

基本上是舊圖重畫，一種怨念～最困難的地方還是背景
（背景苦手）比較滿意的地方還是姿態吧！很少畫的構圖。

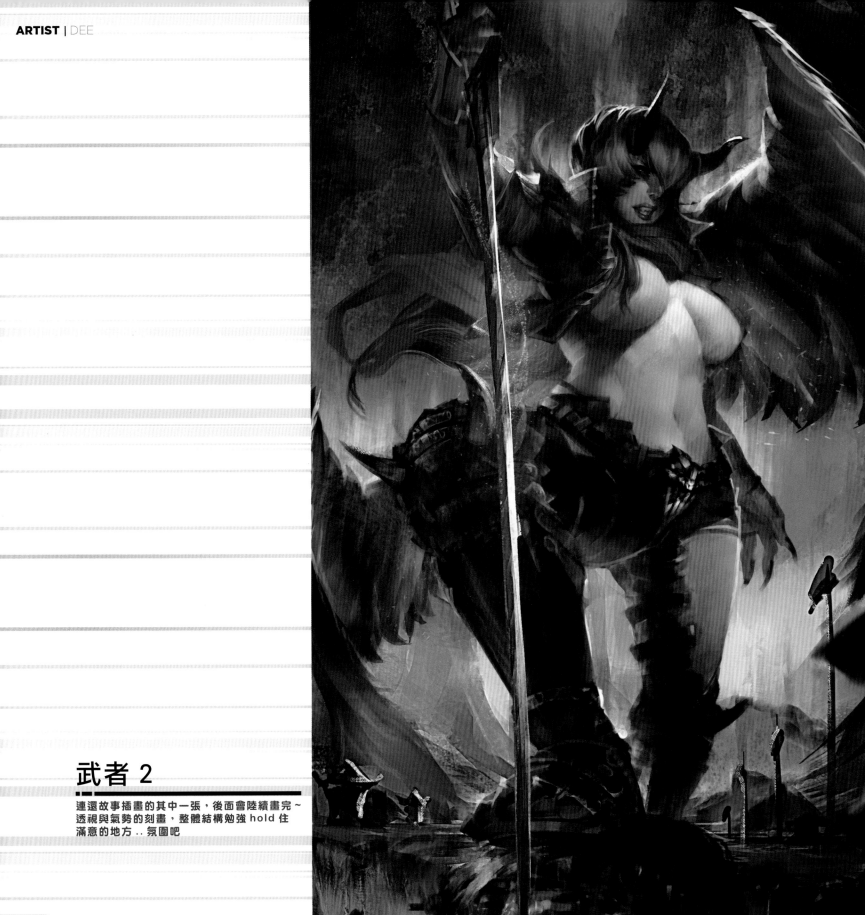

武者 2

連還故事插畫的其中一張，後面會陸續畫完～
透視與氣勢的刻畫，整體結構勉強 hold 住
滿意的地方 .. 氛圍吧

回余月
Wayne
黏土人攝影天地

Rainbow Bridge

或許是因為黏土人是人型 Figure 的關係，當我帶它們出遊拍攝時，總是會想取人像視角的風景當背景，當然視角高低問題有許多解決方法，不過我喜歡找尋那剛好適合黏土人且人像所辦不到的，在過去許多這類人型攝影總飽受沒辦法拍與人像一般的作品而感到未盡⋯但是反過來想，只要用一些特別的小技巧。同樣的畫面中我發現得比人像還要更為生動更為活潑，甚至這些作品是只有這類人型可以去發揮出來的，以相當簡單的例子為例，第一個它能達到的是人像的視線，而是平常人們所見的視線高度，但倘若傻愣站著就像個玩具般有些無聊。讓黏土人在扶手欄杆上奔跑需要一些額外的道具，若是以過去將黏土人支架來接再一起，當作捏麵人撐起來拍的話，攝影的距離會有限，就算有他人幫忙支撐也會有多餘的死角及多於需要去補修的地方⋯我個人會較推薦使用隨意黏上隨意黏貼的黏土，銅線與鐵線看似差不多，隨意黏指的是一種具有黏性且黏貼物品不留痕跡的黏土，銅線較容易彎曲，將銅線的兩端黏上隨意黏土後，一端接在黏土人頭部後方，另一邊則沿著腳繞到扶手後方黏貼，這樣一來黏土人將可以在欄杆上做出各種活耀的動作，並且拍攝的距離及角度將會更加自由。

奔跑在欄杆上其實是較為危險的，許多點欄杆的油漆已經稍微脫落了，用隨意黏撐起黏土人的重量的話，會連同脫落的油漆一起掉落。若現場狀況不安定，我會選擇在較安全的地面或其他地方進行拍攝，想要拍遠處的建築，不妨將黏土人帶至離更遠的地方去尋找站立點，並不是越低拍攝不到想要的畫面不不妨站到離河邊稍遠地近背景站點，而是黏土人物體越大越好，近背景物體越大越好，勢較高的地方拍景，一樣能拍攝河景一樣能將背景主要的物景拍攝至畫面中，甚至將畫面更為擴大更為豐富。

Sun Sunny

花朵一直都是相當亮麗的搭配夥伴，無論是人像攝影時拿著的花束或小動物穿梭在花叢間都增添了不少主題性與亮麗的感覺。過去我曾帶黏土人去與許多種花朵再一起拍攝，像是季節性的櫻花、海芋以及五月的繡球花，有一類型的花朵黏土人較難掌控，就是比黏土人高也承受不住重量並且每株都有一些距離，為什麼是這些因素呢？比黏土人高出許多代表它們站在底部就無法連同花朵拍攝至畫面內，若不用撐杆的方法就必須找花園附近的高處，以花朵的大小就又容易讓距離過遠了；如果花朵承受得住黏土人的重量，光是將黏土人放在上面就可以達到許多不錯的畫面，並且攝影師可以從較遠的距離取景構圖；每一朵花都有一定的距離就不能將黏土人藏在花叢中，也就不能依靠花朵的數量來隱藏輔助的支架或人的手。

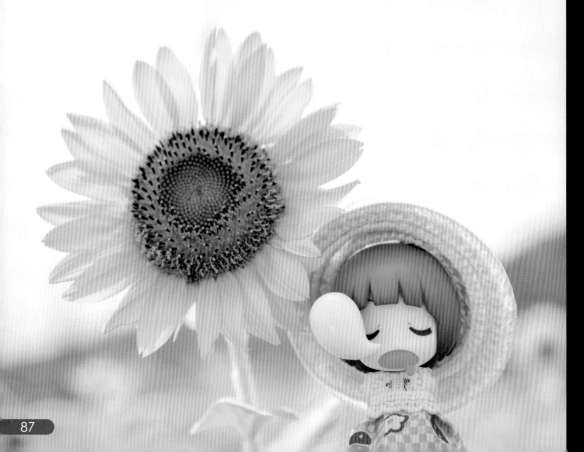

黏土人因為它相當小一隻，一般在拍攝時會很自然的將整隻都拍攝至畫面內，但是參考人像攝影，我們可以發現有許多照片是半身甚至是單純臉部的攝影，若不再把黏土人當個玩具去拍攝，而把它們當作是一個人，用人們常拍攝的角度去幫黏土人重新構圖，若黏土人將半身作為主要畫面並拉近花朵的話，將會有種自然站立的感覺，而不是它正在飛翔。太陽花，是一種我過去無法拍攝自然的花朵，與許多海外攝影師相同，我將黏土人貼緊在太陽花底下拍攝。但是只會產生一種把兩個主角放在畫面裡而已的感覺，變成像是拍攝物件似的不自然。有一天陽光公園種植了一片太陽花田，我也終於能夠慢慢去摸索如何將黏土人自然的與太陽花做搭配，最後我找到的答案是像人一般靜靜地依偎在花朵旁，人物與花朵同樣的搶眼卻不會違和，這或許就是當年我在尋找的自然吧。

 Raid

看似簡單的向鏡頭衝刺也可以利用周遭的環境而有很大的不同，在繪圖構圖時如何讓視線環繞在主角身上？畫家會利用彎曲的姿態與道具及身上的布料，讓畫面暗示出一種迴繞的感覺，而要銜接整個畫面且讓視線迴轉到主角身上周圍的背景也是很重要，一般在拍攝角色朝著鏡頭衝刺第一印象會找平地來做拍攝。當然也沒有正確或錯誤及好或壞，但是發揮不當會導致畫面凝固，可能會有人想到用魚眼鏡頭或效果來做後製，或許能夠帶來不錯的效果，但是會更難發揮，畢竟更換鏡頭並不會只有周圍的景物有效果，而是連主體也會一起變形，對於黏土人而言，這種頭大身體小的小物在做變形例會一下差距過大而變得詭異；後製並非不是萬能的，畫面中沒有的東西要讓它出現就必須使用素材或是手繪，但是用在商業或是輸出大圖時就越發容易漏餡產生不自然的感覺了。

在一些園區景點時常會看到形狀有趣的椅子或是欄杆，雖然是為了增添園區內的設計感，不過椅子就拿來坐而已的話實在有點無趣，我們來讓黏土人在上面奔跑吧！我選擇了一張S型的鐵桿椅，正好頭上的遮雨棚也是弧形，弧形轉繞至畫面中心，主角的位置形成消失點，主角則從座椅的消失點直衝而來讓注意力可以集中在主角身上。它的站立方式與彩虹橋相同是使用隨意黏貼以銅線，我相同推薦黏貼處是在頭部後方，黏土人的重量主要來自於頭部，頭部穩定身體就沒有甚麼大礙了，將銅線沿著身體背部與腳後方慢慢連接至所站立的杆子後方固定，這樣一來拍攝的畫面就沒有需要消去的支架也就減少了不安定的要素了。

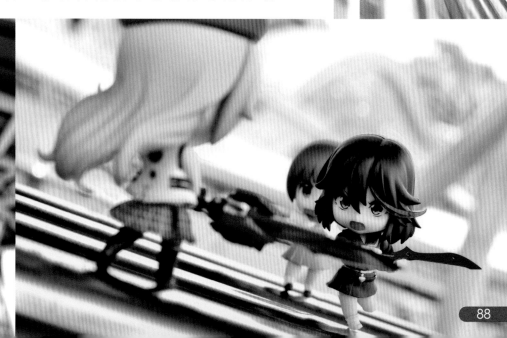

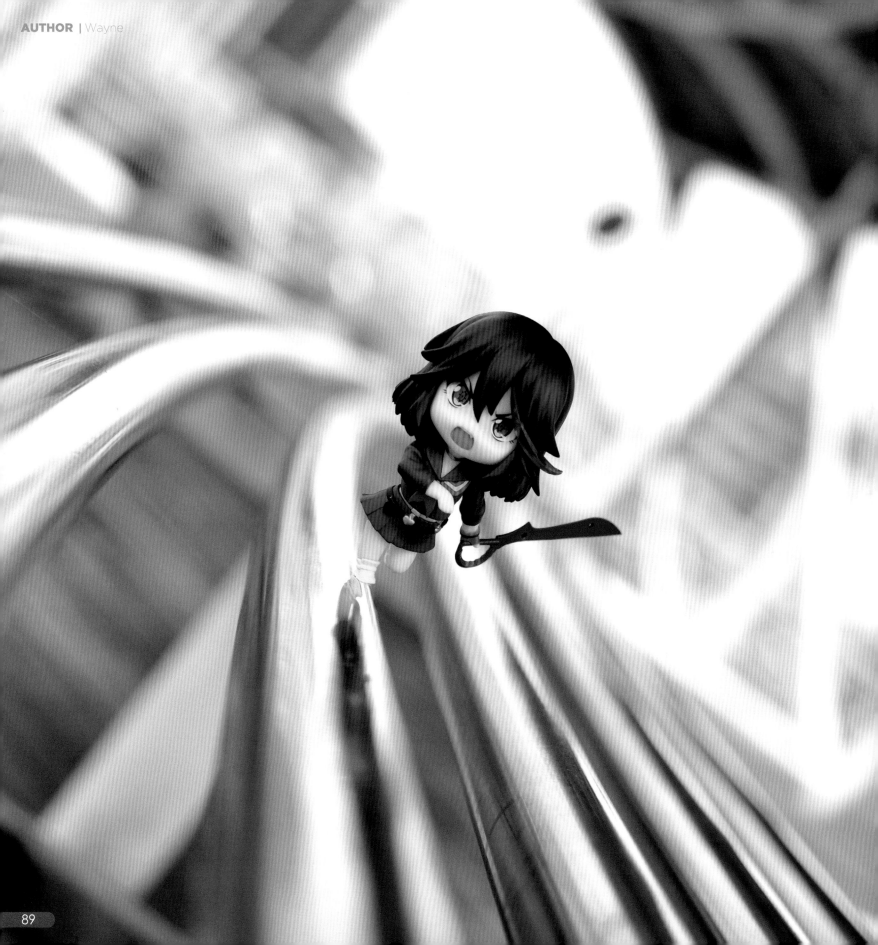

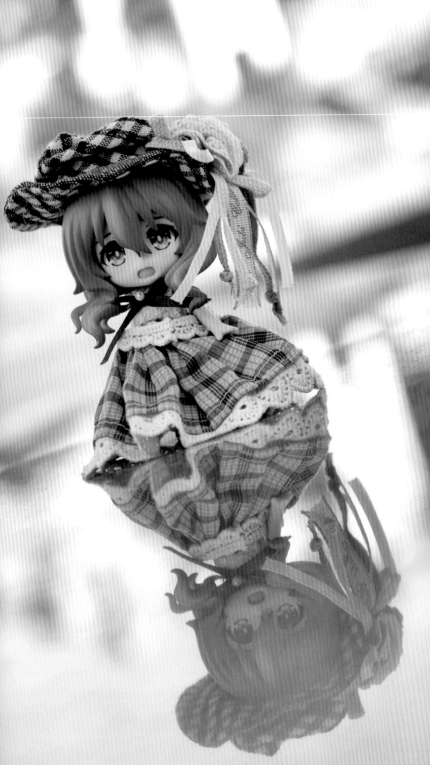

Mirage

倒映拍攝的方式一直都很受歡迎，無論是水面上的倒映或鏡面的反射都可以讓攝影作品增添許多夢幻的感覺，但是人們時常會遺漏一項倒映作品中很重要的因素：就是倒映面的材質，很多東西都能夠用來拍攝倒映的效果，打蠟過的地板、老舊有些許裂痕的窗戶、拋光過的岩石材質等等，都是可以做出有特殊效果的倒映材質，就連水面的倒映也常看到波紋而改變畫面的感覺。在婚紗攝影中除了自備的大型鏡面外許多拍攝婚紗的地點都會有鏡面或是老窗子來供給攝影師拍攝不同的效果，在拍攝黏土人時我也時常使用這些窗戶來增添作品的效果。當然也是相當好練習的場所，倒映除面對反射面外就以窗子為例也常見到主角在窗的另一頭的作品，一面窗就會有許多種可以發揮的拍攝方式，或許最常見的練習方式是在雨過天晴的時候，太陽出來在自然光足夠的狀況下對著尚未流失蒸發的水窪拍攝，有時候我會在雨天過後到公園的溜冰場或其他平面的運動場所拍攝，畢竟找到水面就會是完整的平面，尤其在夜晚拍攝還能夠將大樓或路燈作為水面內的星空，如果對這種方式感到興趣不妨在下次下雨後到這樣的平面運動場所去拍攝發揮看看。

這張作品是在新店區碧潭拍攝，這是在颱風來臨前的大太陽天，我在河堤旁找到了一個奇妙的平台，雖然我完全不知道那是做甚麼用的，不過表層相當光滑，在這樣晴空萬里的日子裡自然光相當難做控制，這樣的藍天在倒映作品中卻可以作為大海一般的感覺，利用大太陽的曝光將背景的建築物過曝後讓視線集中在倒映之中，我讓主角在背後建築物的陰影中，使主角與倒映的主要色調都是藍色，如果我將快門時間縮短讓建築不至曝光的話，作品的色彩就會過於複雜而感受不到主題性了，雖然曝光帶來的效果是見仁見智，不過偶爾這樣拍攝或許也是不錯的？

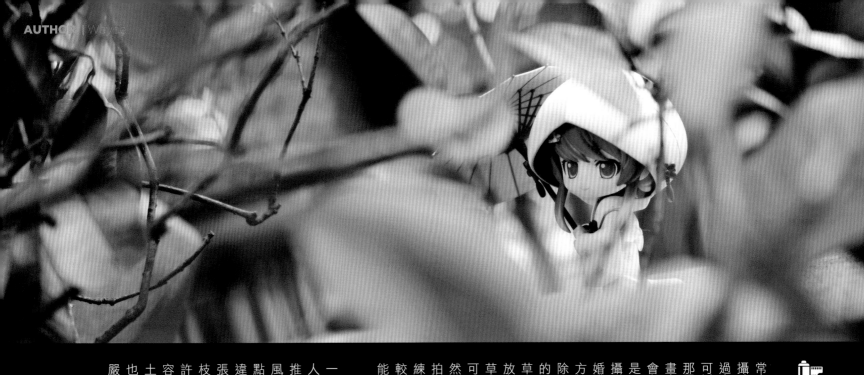

攝影也是需要注重層次的，拍攝黏土人時常會忘記還有前景空間可以發揮，大多在拍攝時只會注重到黏土人及背景這兩層而已，過去我在繪圖班上課時老師有說過一張新的圖層可以分為前中後三層，一般主要角色在中間那層，畫完背景之後再主角前開張新的圖層畫出比主角更前面的物景，這樣一來畫面就會有層次感，而非一般的人物畫像。攝影也是可以運用主角前方的物景，在拍攝人像時攝影師也會躲在某些花草後方拍攝人像，在婚禮會場中則可以見到攝影師躲在香檳塔後方拍攝新郎新娘可以營造出水晶般閃耀的畫面，除了躲在某些東西後面是否也能營造出這樣的層次距離感呢？以黏土人為例：其實一張草原就能夠顯現這樣的感覺，最能夠練習這樣的拍攝方式我想還是用花叢小樹會較好發揮，從枝葉間拍攝黏土人的話很快就能帶出前中後三景了。

了解前景的重要性後那背景呢？主角為同一人，一般在拍攝主角加上適當的背景就讓人混亂，多一個前景就更為複雜，這裡我會推薦前往園區內做拍攝，一個園區內的建築風景都是同樣的風格，這樣一來尋找到站立點與前景的物景，之後進行拍攝就不會有太大違和的感覺，畢竟背景也會是相呼應的，張大福初音是在林家花園拍攝的，不只小枝葉大福就會連建築風格也是很適合主角的，或許有人會覺得這樣的地點拍攝黏土人似乎太容易引起目光，不過別擔心，除了在拍黏土人外也有人偶、布袋戲、COSPLAY也會在這裡拍，所以不需要看到那好像管理嚴格的入口就打退堂鼓，安心地拍吧！

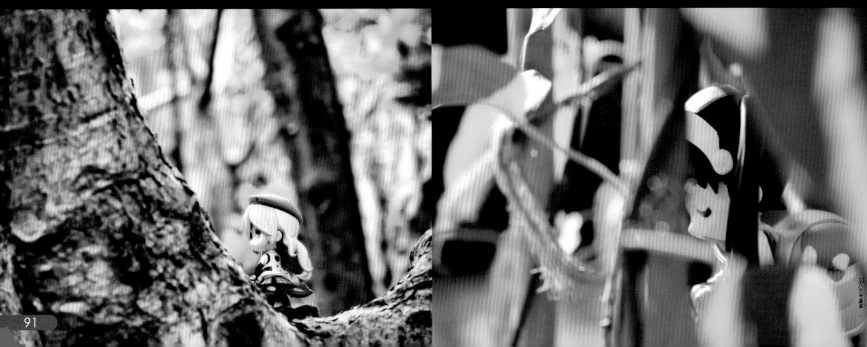

Light

試試看在拍攝中運用各種不同的光線打在主體上面，過去在海外的一位喜愛拍攝黏土人的攝影師網頁中，有人提問到為何你拍攝的黏土人顏色能夠如此生動，他回答了很簡單的一句"光線"。陽光照到的地方色彩鮮明，陰影處則黯淡無彩，這是在戶外就能夠輕易體會的差距，同樣的在光線照射到的地方與陰影處的地方進行拍攝所呈現的色彩也會有所不同，這樣說起來好像拍照就必須要光線照射得到的地方才能夠拍出好麗的作品？其實也不是的，在陰影處將不會拍出過於刺眼的光芒所產生的陰影，這樣過強的陰影在黏土人臉上容易形成一條清楚的割痕也變得難以修飾，陰影處中的光線反而較容易掌握，但是強烈的自然光下所帶來的色彩也會相當吸引人，不過兩者都要看攝影師如何去發揮了。

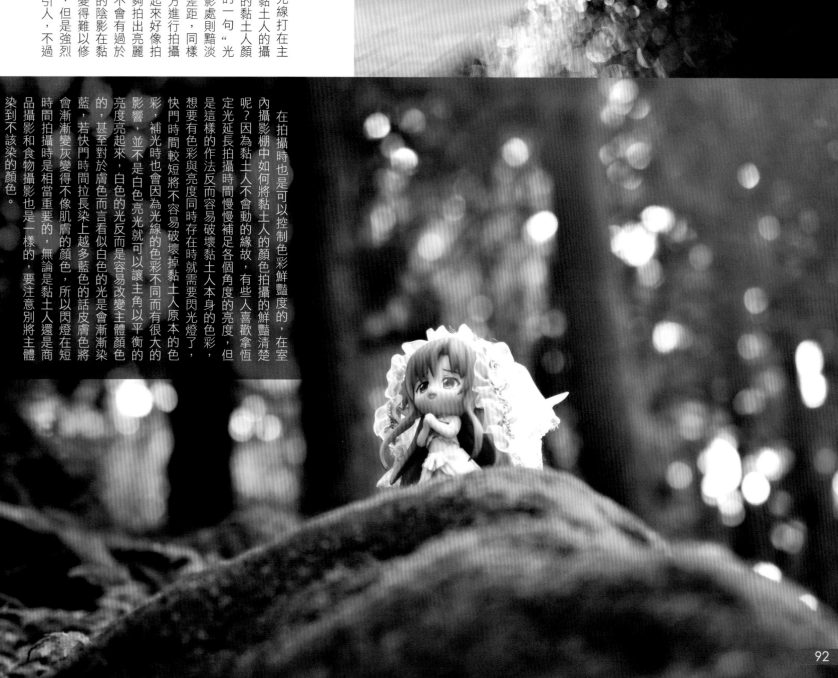

在拍攝時也是可以控制色彩鮮豔度的，在室內攝影棚中如何將黏土人的顏色拍攝的鮮豔清楚呢？因為黏土人不會動的緣故，有些人喜歡拿恆定光延長拍攝時間慢慢補足各個角度的亮度，但是這樣的作法反而容易破壞黏土人本身的色彩，快門時間較短將不容易破壞掉黏土人原本的色彩，想要有色彩與亮度同時存在時就需要閃光燈了，彩，補光時也會因為光線的色彩不同而有很大的影響，並不是白色亮光就可以讓主角以平衡的亮度亮起來，白色的光反而是容易改變主體顏色的，甚至對於膚色而言看似白色的光是會漸漸染藍，若快門時間拉長染上越多藍色的話皮膚色將會漸漸變灰變得不像肌膚的顏色，所以黏土人在短時間拍攝時是相當重要的，無論是黏土人還是商品攝影和食物攝影也是一樣的，要注意別將主體染到不該染的顏色。

C-olumn

92

黏土人睡衣套組是額外販售的服裝商品，目前除了睡衣以外也有販售特殊表情套組，黏土人除了黏土人本身的商品以外已經陸續再推出搭配黏土人的商品了～除了衣服以臉部以外，還有一些小型的配件，像是貓耳貓掌、天使的小光環及惡魔的小翅膀等等，還有櫃子桌椅等額外的道具，在這之後則是要推出黏土人專用的布景套組，這些額外的商品也使黏土人能夠發揮出更多不同的特色，睡衣排排坐很可愛吧？

利用光圈及對焦距離來控制多數角色在同一畫面中並決定主角，光圈的大小會影響畫面中對焦之主體與距離較遠物體的散景程度，並不是光圈開最大離主體近一些讓周圍角色模糊突顯主體就好，而是要連散景的程度也控制住；如果是大光圈的鏡頭則要多加注意，否則配角散景到看不出誰是誰，調整光圈時記得別忘了周圍的人物。

📷 Pajamas

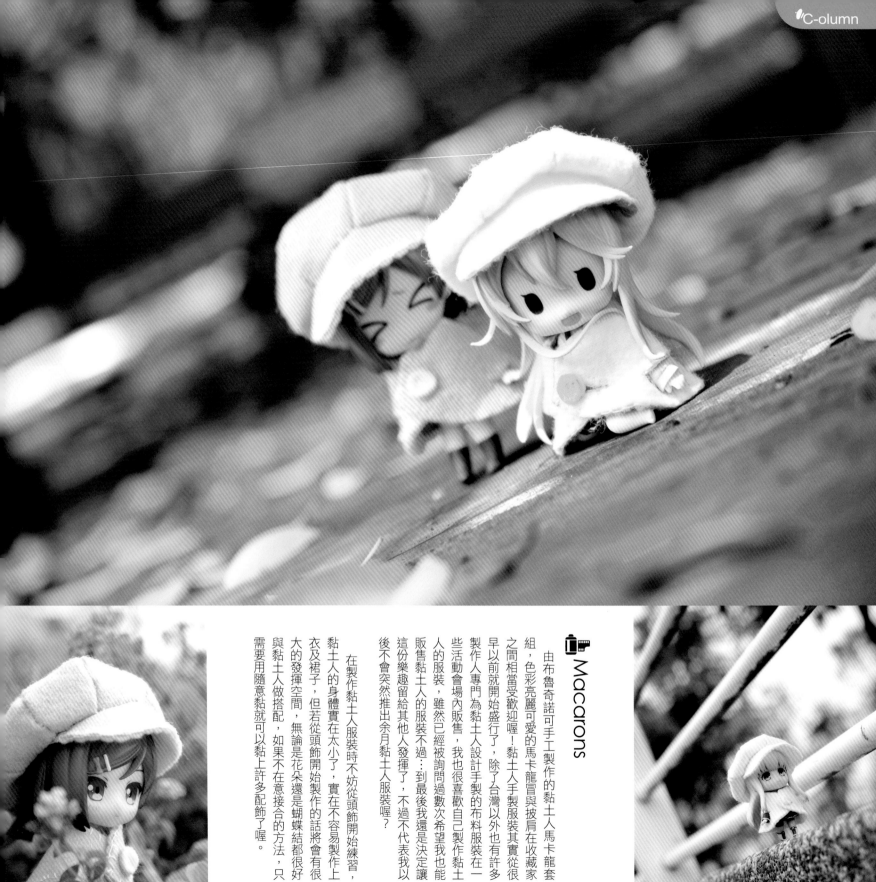

Macarons

由布魯奇諾可手工製作的黏土人馬卡龍套組，色彩亮麗可愛的馬卡龍冒與披肩在收藏家之間相當受歡迎喔！黏土人手製服裝其實從很早以前就開始盛行了，除了台灣以外也有許多製作人專門為黏土人設計手製的布料服裝在一些活動會場內販售，我也很喜歡自己製作黏土人的服裝，雖然已經被詢問過數次希望我也能販售黏土人的服裝不過…到最後我還是決定讓這份樂趣留給其他人發揮了，不過不代表我以後不會突然推出余月黏土人服裝喔？

在製作黏土人服裝時不妨從頭飾開始練習，黏土人的身體實在太小了，實在不容易製作上衣及裙子，但若從頭飾開始製作的話將會有很大的發揮空間，無論是花朵還是蝴蝶結都很好與黏土人做搭配，如果不在意接合的方法，只需要用隨意黏黏就可以黏上許多配飾了喔。

Arland

拍攝夕陽最先讓人想到的招式是黑卡，黑卡顧名思義就是一張黑色的卡，其實也就是一張普通的黑色紙板。為什麼要使用黑卡呢？在這種天空與地面光線反差過大的畫面中，若把相機對焦在地面光亮的話天空會過亮，把對焦點望向天空則地面會過暗，黑卡的用途是減少一部分區域的曝光時間，我們可以把快門時間拉長至十秒以上，並且在拍攝途中不斷的將黑卡搖晃蓋住過曝的區域，這樣一來地面的曝光時間就會是所設定的時間，天空區域的曝光時間則會依照黑卡的操作減少曝光時間，如此一來天空與地面都能夠顯現出來了。

上面一段提到了黑卡的使用方法，可惜我並沒有使用它：除了黑卡以外還是有許多方法去拍攝這樣的作品，我縮小了光圈並且只用 1／80 的快門時間做拍攝，雖然這樣沒辦法將太陽拍成漂亮的小顆圓形，不過卻更能夠將目光保留在主角托托莉上面，畢竟這張作品的主角是托托莉，而不是普通的夕陽景觀，我使用 HDR 的製作方式將細節顯現得更為清楚而不至於讓主角太過黯淡。

Heaven

天上的雲帶給拍攝天空的作品會有很大的改變，天上的流雲若過多則畫面將變得陰暗無趣，若晴空萬里又會變得有些單調？當把大部分的控制因素交給大自然時就更必須把握能夠把握的部分，為什麼這麼說呢？若不熟悉各種天氣狀況的拍攝方法就算好不容易碰到了心中期待已久的畫面時卻補捉不住，與 Arland 相同的快門時間，並且我也是用 HDR 的方式顯現出畫面中的細節與色彩，讓天空上的藍色與金色區別出來並顯而易見，這張作品是在淺水灣拍攝的，那裡有一排海邊的咖啡廳區別了沙灘區與礁石區，在礁石區拍照還有一個好玩的地方，就是會有許多螃蟹在腳邊打架。

插畫師

輕小説的幕後推手

Cmaz!! 第 77 期曾經推出「輕小説的幕後推手 - 插畫師」單元中，我們很榮幸的邀請到「塔客文創交流協會」中，幾位優勢目強大的輕小説家與插畫師，與讀者分享心路歷程而大受讀者好評。今天就要和大家分享，關於另外一組的輕小説家！亞蘇，與他的搭檔插畫師-九燕，來和各位談談自身的創作經歷。

C：為了讓讀者能夠了解您的作品，先請簡單介紹一下這篇輕小説的設定、內容與架構，並和大家分享，您覺得這一部輕小説最吸引人的地方？

亞：《獵・魔者—Aveline》這部作品在發想上其實是很早的，不過原先是想寫一部類似《Devil May Cry》，惡魔獵人的同人作品，但是一直沒有下筆，直到多年後重新把原本的想法翻找出來，把原有同人作品的色彩給洗掉，以探討主角艾芙琳與其周遭的相關人物的故事為基準，創造了卡佩提亞諾這個虛構環境，決定故事就從這裡開始。

九：正如亞蘇所講的，這個作品有點像是正統少年漫畫般主角降妖除魔的故事，不過主角是個金髮大正妹，故事的時空背景有類似現代歐洲，加上作者的筆法，讓人有種在看國外翻譯小説的錯覺，我很喜歡武器是由身上的刺青取出的設定，十分與眾不同。

C：一部小説作品裡，穿插的插圖也相當重要，Cmaz!!希望能在繪畫領域方面，提供各位不同的心得分享。想先請插畫師您分享一下，當從「繪師」要為小説成為「插畫師」的時候，有沒有特別需要注意的地方，或心態上有何不同呢？（例：繪師創作多為自

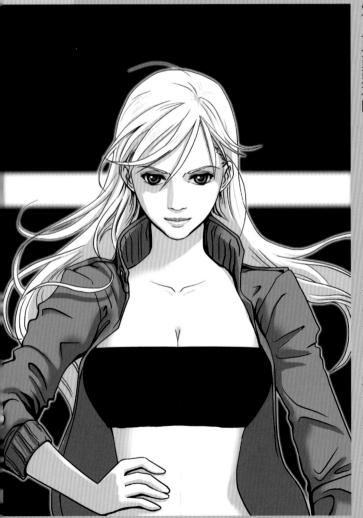

亞：我對這部作品的想法跟期許很多，但是真要說最吸引人的地方，大概還是在於人物魅力的部分；艾芙琳在設計時就是希望可以讓大家所接受的模樣，但是真正要吸引人，果然除了個性跟外貌之外，角色的內在、思維以及本身的「信仰」，都是營造人物深度的要點；我個人會很期盼能把帥氣亮眼的角色推到讀者面前時，順便也把人物的深度跟內涵給一併呈現出來。

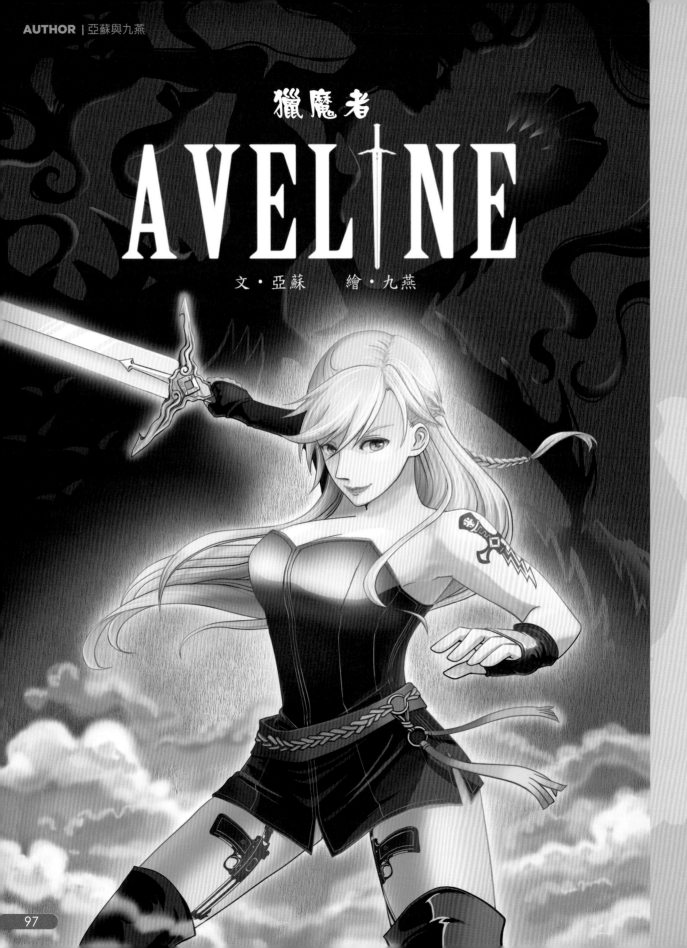

獵魔者 AVELINE

文・亞蘇　繪・九燕

由發揮，但小說插畫師必須依照小說劇情的不同，而改變作品的內容）而作者方面，是否會希望插畫家完美呈現小說情節呢？還是會加入繪師的構想而調整小說內容？

亞：因為這部作品的合作狀況是『小說進度已經很超前，所以繪師會有種不斷在後面追趕的感覺』，我個人在插圖的呈現上要求並沒有說很多、很具體，主要會讓繪師去做挑選，給予她比較多的自由，當然需要設定的時候我們會一起討

論，不過花在討論插畫內容的時間並不多；；繪師基於尊重作者的原則都會先讓我看過草圖，看是否需要修改，不過我必須稱讚九燕的是，她的構圖大多能直接命中我的喜好，所以通常都是我看一眼就覺得很滿意、很喜歡。

九：「繪師」可以只憑自己高興去畫，但是
「插畫師」則是要讓自己成為小說家的
另一隻手，跟作家的溝通很重要，當然
也會有意見相佐或是畫不出來的時候，
像是「100公分長的劍是要如何藏在衣
服裡啊？這根本是BUG！」還有「這
麼帥氣的女主角應該騎重機才對啊！」

諸如此類的爭論一直都持續的！不過由
於「獵魔者」是已經完成許多篇章之後
我才接手插畫的工作，為了不更動原著
中的內容，我都是盡量依照文章內容小
心翼翼地跳過BUG坑洞去畫的。也因
為作者信任我的判斷，在插畫方面幾乎
是完全放給我處理，但如果面對不常合

作的作者，我會建議繪師在構圖前就先
選2~3個想畫的場景跟作者溝通，選
定後再進行草稿，儘量避免都快畫完了
才要再改圖的窘境。

乙：會不會擔心無法完整詮釋小說家的內容，或是自己的想法與小說家有出入，畫出來的東西與原作不符，而進行討論或修改。

亞：我個人寫作上雖然很依賴畫面，但對於人物場景等細節比較沒有太多的要求，只是有時候會在繪師需要一些場景或人物細節時提供訊息；繪師在人物的考量點與作者本身很不一樣，她會特別在意人物在繪畫時是否有足以讓讀者印象深刻的「特徵」，不只是單純很高很帥、身材很好就行了，在穿著上、配飾上，或是一些造型、髮型上都會有更具體突出的想法，有時候為了因應這樣的巧思，我也會在作品中反映這些人物外表上的改變。

九：想法出入是一定有的，像我就覺得艾芙琳應該騎重機，結果作者卻讓她騎偉士牌，雖然很可愛，也很符合角色個性，但是畫面強度整個就弱掉了。畢竟插畫師還是會先考慮畫面美不美，跟原作設定一定會有些落差，不過因為原作已經進行到第四章了，而插畫現在才起頭，所以如果有落差還是由我這邊盡量配合修改。

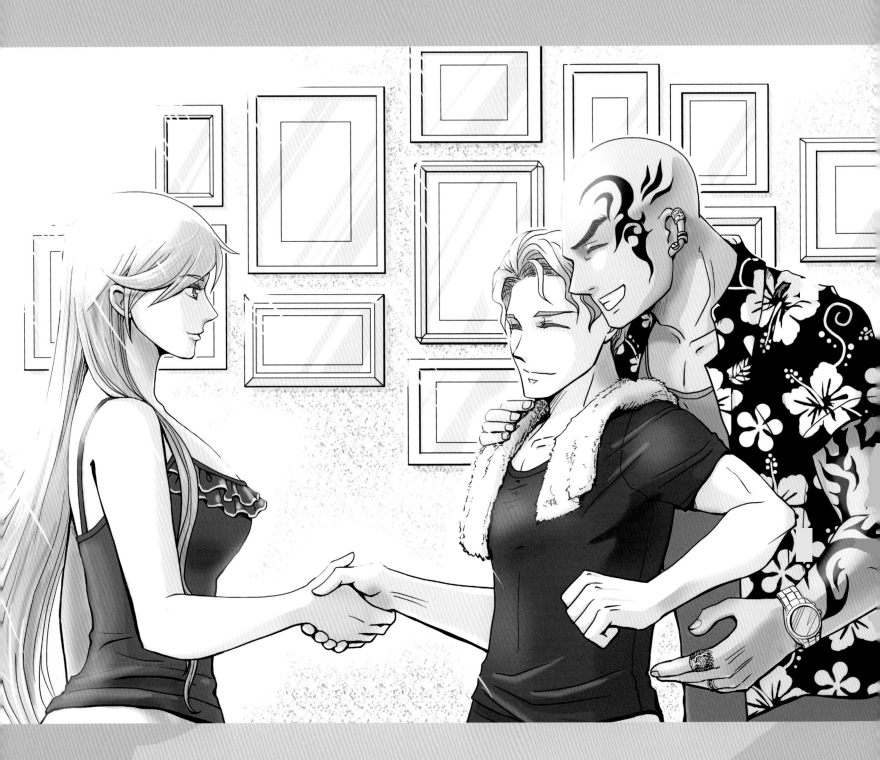

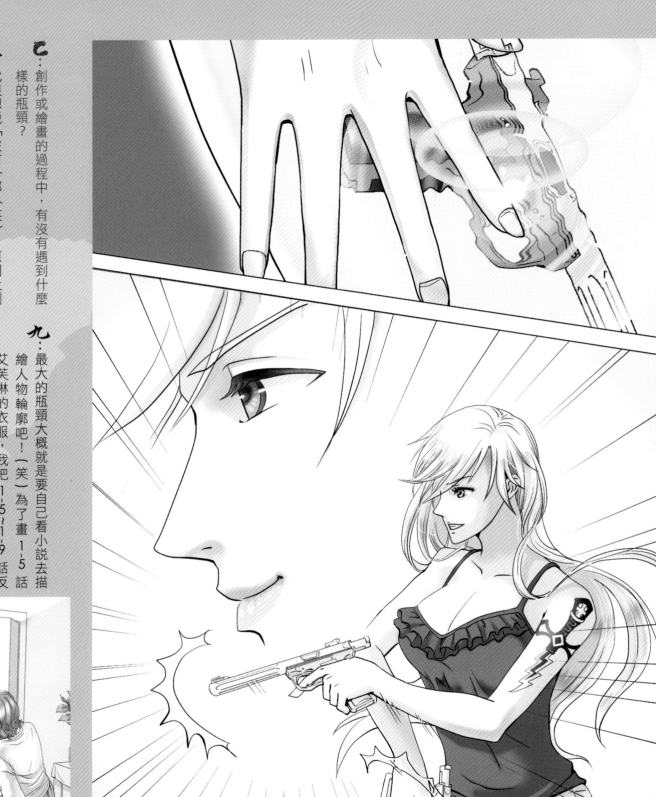

Ｃ：創作或繪畫的過程中，有沒有遇到什麼樣的瓶頸？

亞：我很想說「沒有」耶（笑）；原則上劇情、人物各方面我掌握的都還算挺順手的，大概只有要碰到比較專業領域或是我不熟悉的部分，例如槍械，或是信仰上的一些資料引用，我會需要其他人或是書籍、網頁等相關資料輔助。

九：最大的瓶頸大概就是要自己看小說去描繪人物輪廓吧！（笑）為了畫 1.5 話艾芙琳的衣服，我把 1.5～1.9 話反覆看了好幾遍，在字裡行間拼湊出主角穿的是馬甲式上衣、皮裙、長靴，很得意的完成作品後，卻漏掉了凱特胸前的口袋！還好作者完全不在意，也就被我這麼蒙混過去了。

乙：有沒有什麼創作心得想要分享給我們的讀者呢？而對於這部輕小說作品，將來會有什麼樣的期待或是方向呢？

亞：創作心得啊⋯⋯這部作品有很多很多的「第一」跟「第一次」，這部作品是我創作以來字數最多的作品，人物那些是當然也會最多，所以最複雜，第一次用單元劇的形式寫故事，利用類似翻譯小說的口吻，場景設定在接近西方國家的背景等等⋯⋯我認為作者應該要不斷地去挑戰去嘗試，自己會因為這些多方嘗試跟體驗得到更多。

至於作品的話，我很期待讓讀者看到不同面向的她，不光只是帥氣擊倒惡魔的她，還有面對友情時的樣子、親情，還有愛情，九燕反映過這部作品目前為止公開的篇幅，愛情成分太少，這是未來可以盡量去發揮的部分；我也不光只是想要虐待一下主角，也希望能夠藉由她去呈現很多不同的價值觀，在不說教的情況下自然帶入劇情中。

未來還會有更多亮眼的角色會出現，劇情也會更加精采，請讀者與我一同期待吧。

九：創作就是要盡情享受，將想表達的揮灑在小說或圖畫上。

對於「獵魔者 Aveline」的後續發展，希望能朝好萊塢電影式般輝煌燦爛又精彩的劇情邁進。

徵稿活動

Cmaz即日起開放無限制徵稿，只要您是身在臺灣，有志與Cmaz一起打造屬於本地ACG創作舞台的讀者，皆可藉由徵稿活動的管道進行投稿，Cmaz編輯部將會在刊物中編列讀者投稿單元，讓您的作品能跟其他的讀者們一起分享。

投稿須知：

1. 投稿之作品命名方式為：**作者名_作品名**，並附上一個txt文字檔說明創作理念，並留下姓名、電話、e-mail以及地址。

2. 您所投稿之作品不限風格、主題、原創、二創、唯不能有血腥、暴力、過度煽情等內容，Cmaz編輯部對於您的稿件保留刊登權。

3. 稿件規格為A4以內、300dpi、不限格式（Tiff、JPG、PNG為佳）。

4. 投稿之讀者需為作品本身之作者。

投稿方式：

1. 將作品及基本資料燒至光碟內，標上您的姓名及作品名稱，寄至：威智創意行銷有限公司 106台北郵局第57-115號信箱。

2. 透過FTP上傳，FTP位址：ftp://220.135.50.213:55
 帳號：cmaz 密碼：wizcmaz
 再將您的作品及基本資料複製至視窗之中即可。

3. E-mail：wizcmaz@gmail.com，主旨打上「Cmaz讀者投稿」

如有任何疑問請至Facebook 粉絲團 **http://www.facebook.com/wizcmaz** 留言

亦可寄e-mail: **wizcmaz@gmail.com** ，我們會給予您所需要的協助，謝謝您的參與！

我是回函

**本期您最喜愛的單元
（繪師or作品）依序為**

❶ _____
❷ _____
❸ _____

**您最想推薦讓Cmaz
報導的（繪師or活動）為**

**您對本期Cmaz的
感想或建議為**

基本資料

姓名：　　　　　　　　　　　電話：

生日：　　/　　/　　　　　　地址：☐☐☐

性別：☐男 ☐女　　　　　　E-mail：

如有任何疑問請至Facebook 粉絲團 **http://www.facebook.com/wizcmaz** f 留言
亦可寄e-mail: **wizcmaz@gmail.com** ，我們會給予您所需要的協助，謝謝您的參與！

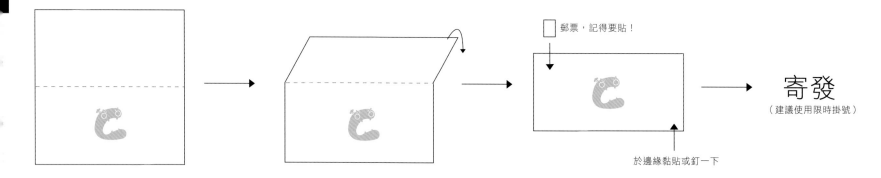

郵票，記得要貼！

寄發
（建議使用限時掛號）

於邊緣黏貼或釘一下

請沿實線對摺　　　　　　　　　　　　　　　　　　　　　　　　　　　　請沿實線對摺

郵票黏貼處

vol.20

WIZ.DESIGN 威智創意行銷有限公司 收

106台北郵局第57-115號信箱

訂閱價格

國內訂閱		一年4期	兩年8期
	掛號寄送	NT. 900	NT.1,700
國外航空訂閱	大陸港澳	NT.1,300	NT.2,500
	亞洲澳澤	NT.1,500	NT.2,800
	歐美非澤	NT.1,800	NT.3,400

● 以上價格皆含郵資，以新台幣計價。

購買過刊單價（含運費）

	1~3本	4~6本	7本以上
掛號寄送	NT. 200	NT. 180	NT. 160

● 目前本公司Cmaz創刊號已銷售完畢，恕無法提供創刊號過刊。

● 海外購買過刊請直接電洽發行部（02）7718-5178 詢問。

訂閱方式

劃撥訂閱	利用本刊所附劃撥單，填寫基本資料後撕下，或至郵局領取新劃撥單填寫資料後繳款。
ATM轉帳	銀行：玉山銀行（808） 帳號：0118-440-027695 轉帳後所得收據，與本刊所附之訂閱資料，一併傳真至2735-7387
電匯訂閱	銀行：玉山銀行（8080118） 帳號：0118-440-027695 戶名：威智創意行銷有限公司 轉帳後所得收據，與本刊所附之訂閱資料，一併傳真至2735-7387

Cmaz!! 期刊訂閱單
臺灣同人極限誌

訂購人基本資料

姓　　名		性　　別	□男 □女
出生年月	年　　　月　　　日		
聯絡電話		手　機	
收件地址	□□□ （請務必填寫郵遞區號）		

學　　歷：□國中以下　□高中職　□大學/大專
　　　　　□研究所以上

職　　業：□學　生　□資訊業　□金融業　□服務業
　　　　　□傳播業　□製造業　□貿易業　□自營商
　　　　　□自由業　□軍公教

訂購資訊

● 訂購商品

◎ Cmaz!!臺灣同人極限誌
　□ 一年4期
　□ 兩年8期
　□ 購買過刊：期數＿＿＿＿＿＿＿＿＿

● 郵寄方式
　□ 國內掛號　□ 國外航空

● 總金額　　NT.＿＿＿＿＿＿＿＿＿＿

注意事項

● 本刊為三個月一期，發行月份為2、5、8、11月1日，訂閱用戶刊物為發行日寄出，若10日內未收到當期刊物，請聯繫本公司進行補書。

● 海外訂戶以無掛號方式郵寄，航空郵件需7~14天，由於郵寄成本過高，恕無法補書，請確認寄送地址無虞。

● 為保護個人資料安全，請務必將訂書單放入信封寄回。

威智創意行銷有限公司
郵政信箱：106台北郵局第57-115號信箱
電話：(02)7718-5178　傳真：2735-7387

WIZ.DESIGN

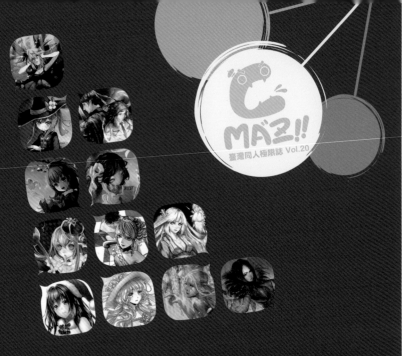



書　　　名：Cmaz!!臺灣同人極限誌 Vol.20
出版日期：2014年11月1日
出版刷數：初版一刷
出版印刷：威智創意行銷有限公司
發 行 人：陳逸民
編　　輯：董剛
美術編輯：李善傑、黃文信
行銷業務：游駿森

作　　者：Cmaz!! 臺灣同人極限誌編輯部
發行公司：威智創意行銷有限公司
總 經 銷：紅螞蟻圖書

電　　話：02-7718-5178
傳　　真：02-2735-7387
郵政信箱：106台北郵局第57-115號信箱
劃撥帳號：50147488
E-MAIL：wizcmaz@gmail.com
Facebook：www.facebook.com/wizcmaz
Plurk：www.plurk.com/wizcmaz

建議售價：新台幣250元

9 789869 127509

總經銷：紅螞蟻圖書 NT.250

98.04-4.3-04

郵 政 劃 撥 儲 金 存 款 單

帳號　5 0 1 4 7 4 8 8

收件人：
生日：西元　　　年　　　月
收件地址：
聯絡電話：
E-MAIL：

戶名　威智創意行銷有限公司

金額（新台幣小寫）　仟 佰 拾 萬 仟 佰 拾 元

寄款人　□他人存款　□本戶存款

統一發票開立方式：□二聯式　□三聯式
統一編號：
發票抬頭：

請沿虛線剪下　謝謝您！

◎寄款人請注意背面說明
◎本收據由電腦印錄請勿填寫

郵政劃撥儲金存款收據